iPAD + PROCREATE 學畫室內設計

陳立飛 著

內容提要

　　這是一本全面講解 iPad 室內設計手繪表現技法的專業教程。全書共 14 章，第 1 章是 iPad 室內設計手繪概述，第 2 章講解的是 Procreate 的操作技巧，第 3 章和第 4 章分別講解了透視知識和材質表現技法，第 5 ～ 13 章分別講解了單體、組合傢具、單色和彩色空間效果圖、不同功能空間的效果圖、夜景效果圖、平／立面圖、俯視圖、平面圖轉空間效果圖、毛胚屋與方案改造效果圖的繪製技法，第 14 章展示了一些優秀的 iPad 室內設計手繪作品。為方便讀者學習，本書附贈案例所用的筆刷和部分案例的教學影片。

　　本書適合室內設計師和室內設計專業的在校學生閱讀，也可以作為室內設計手繪培訓機構的教材。

前言

　　室內設計行業已經步入高效、高質的時代，因此對室內設計師的工作效率提出了更高的要求，在校的室內設計專業學生也需要學習更有效率的技能，才能更容易適應社會發展。iPad 手繪具有快（繪圖速度快）、好（繪圖品質好）、少（減少繁瑣的設計軟體操作）、省（節省時間成本）的特點，作為一種新的繪畫創作方式，已經被很多設計師和插畫師認可。

　　本書以筆者 10 年的室內設計手繪經驗為基礎，結合 iPad 室內設計手繪教學成果，針對室內設計的實際工作需求編寫而成。全書內容系統、完整，由易到難，能夠滿足不同層次的讀者學習。透過學習本書，相信初學者不再畏懼或排斥手繪，可以更加高效、高質地完成設計工作，做出更實用、更富有創意的室內設計方案。

　　iPad 手繪的特點是不用尺慢慢描繪、不用建模、不用打鉛筆稿、不用馬克筆、不用紙張，就能快速繪製出照片級的室內設計效果圖。

　　作為一名教師，筆者深知針對性教學，對於提昇教學成效起著至關重要的作用。為了讀者能更加高效地學習，本書附贈案例用到的所有筆刷和部分案例的教學影片。希望透過本書能將筆者多年的手繪經驗傳授給更多的讀者。

　　由於本人能力水平有限，書中難免會有疏漏，敬請廣大讀者批評指正並提出寶貴的意見。

編者

目錄

目錄

目錄

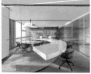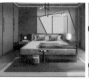

第 1 章

iPad 室內設計手繪概述

1.1 iPad 手繪與傳統手繪和電腦 效果圖的區別

從下面的圖中可以看出：iPad 手繪、傳統手繪和電腦效果圖都能展示設計理念，但是又各有不同。

在藝術特點上，電腦效果圖表現得更逼真，傳統手繪更生動、概括，iPad 手繪則處於兩者之間，既有真實的一面，又能畫出生動的線條和概括性的效果。

在表現速度及特點上，電腦效果圖的繪製速度相對較慢，但可以反覆修改，比較適合方案定稿的呈現，如果遇到一些異形的體塊和造型，在建模或者渲染的時候，出圖需要更長的時間。傳統手繪出圖快，比較適合勾勒設計方案，也可以用於正式方案投標，並且不受表現形式的限制。iPad 手繪修改方便，也不受複雜的形體限制。

在設計理念和能力的培養上，電腦效果圖雖可以幫助設計師理解物體的穿插結構，但由於其繪製速度較慢，影響設計師的思考連續性，因此不適合表達設計創意。傳統手繪可以幫助設計師構建三維立體的能力，並且在快速勾勒時可激發設計師的靈感，保持思考連續性。iPad 手繪可以使設計師快速準確地建立三維立體表達能力，即使沒有手繪基礎也可以快速勾勒出圖，設計師不會因為沒有手繪基礎而使思考停滯不前。

由此可見，電腦效果圖的特點是真實、準確，繪製速度較慢，易於反覆修改，不適合表達創意；傳統手繪效果圖的特點是生動、概括，繪製速度較快，不宜反覆修改，適合表達創意；iPad 手繪效果圖的特點是生動、概括，形體比例準確，繪製速度較快，可以反覆修改，適合表達創意。

因此，iPad 手繪效果圖的最大優勢在於能夠

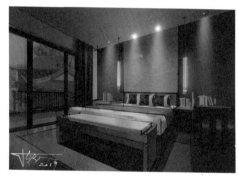

iPad 手繪效果圖

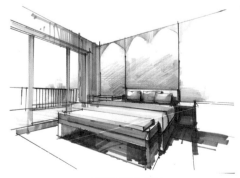

傳統手繪效果圖

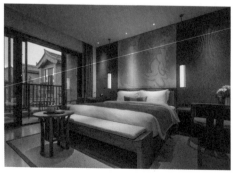

電腦效果圖

激發設計師的靈感，並且能夠表達設計師的設計語言。其特點可以總結為快（繪圖速度快）、好（繪圖質量好）、少（減少煩瑣的設計軟體操作）、省（節省時間成本）。

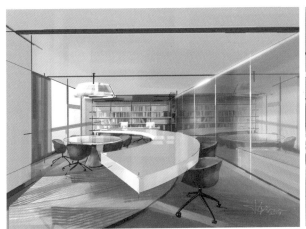
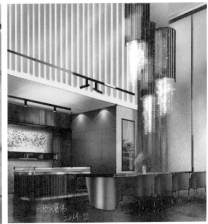

1.2 iPad 手繪的作用和意義

　　設計師在和客戶溝通方案或去現場勘查時，如果帶著一大堆簽字筆、馬克筆或者抱著一塊厚厚的電繪板，甚至還要帶上筆記型電腦，是非常不方便的。但要是有一個 iPad 和一支 Apple Pencil，那麼就可以拍攝出毛胚屋的照片，然後在照片上畫出效果圖，以最快的速度把設計想法勾勒出來，呈現給客戶觀看，以此來打動客戶，提昇設計師的工作效率。

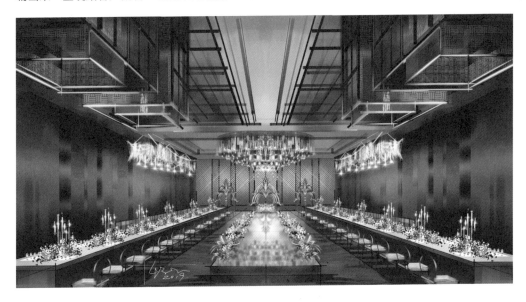

iPad 手繪介於手繪草圖與 3D 效果圖之間，它既有草圖的效果，又能直觀地表現出燈光和材質，而且不需要用電腦進行渲染就能快速出圖。如今很多設計學院和高端的設計公司都在運用 iPad 進行創作，所以 iPad 手繪將逐漸成為設計工作者和在校專業學生必須掌握的一項專業技能。

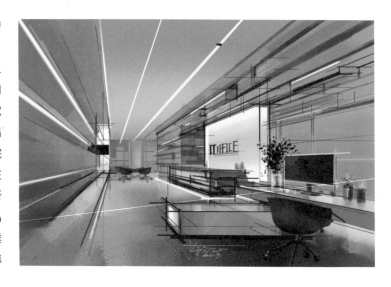

▌1.3 iPad 手繪與電繪板繪畫的區別

一般的電繪板不能直接顯示所畫的內容，需要連接電腦後通過電腦螢幕觀看，畫和看不一致，不是很方便。

用 iPad 可以直接在螢幕上繪畫，不用連接電腦，所畫的內容直接在螢幕上顯示，而且 iPad 非常便於攜帶。不過相對於一般的電繪板而言，iPad 的價格較高。

使用 iPad 還可以快速畫出平面圖、立面圖、俯視圖，基本能夠媲美 CAD（但是 iPad 畫不了施工圖），隨著技術的不斷進步，iPad 手繪無疑會成為一種重要的創作方式。

1.4 iPad 手繪工具介紹

工欲善其事，必先利其器。選擇一款合適的 iPad 能大大提昇設計師的設計效率。下面是有關 iPad 手繪工具的大致介紹。

1.4.1 iPad 的選購

如今，iPad Air、iPad mini、iPad、iPad Pro 等都是可選購的，在這裡不做太多介紹。大家也可以選購新款的 iPad，只要能滿足設計和繪圖需求即可。

2017 款 iPad Pro

2018 款 iPad Pro

尺寸

iPad 有 9.7 英吋、10.5 英吋、11 英吋和 12.9 英吋等不同規格，建議選擇 12.9 英吋的，螢幕越大，畫圖越方便。註：1 英吋約等於 2.54 釐米。

容量

建議選擇 128GB 或 256GB 的，這樣才能保證運行速度，也能存儲比較多的圖片。筆者使用的是 256GB 的。

網絡連接

建議購買 Wi-Fi 版的，沒必要買行動網路版的。

1.4.2 Apple Pencil 的選購

雖然 Apple Pencil 外觀看起來像一支普通鉛筆，但其性能十分強大，可以根據壓力進行

不同程度的繪畫和塗色，而且用起來十分流暢。基於這樣的使用體驗，iPad Pro 上有了越來越多的繪畫軟體，也有越來越多的設計師和插畫師開始使用 iPad Pro 進行創作。

　　關於筆的選購，如果平板電腦不是 iPad Pro，那麼需要在網上購買一支能和平板電腦適配的電容式觸控筆。2017 款的 iPad Pro 標配的是 Apple Pencil 一代手寫筆，2018 款的 iPad Pro 標配的是 Apple Pencil 二代手寫筆。

1.4.3　iPad 保護膜的選購

　　iPad 的保護膜有很多類型，筆者建議選擇紙膜（磨砂膜），這種膜具有真實的摩擦感，筆尖在上面畫的時候不打滑，能防止眩光，具有紙張的真實感。

1.4.4　iPad 手繪軟體 Procreate

　　Procreate 是 iOS 平台上廣受歡迎和推崇的繪圖軟體之一，這款軟體的功能非常強大。但是這款軟體在其他平板電腦上不能使用，只能在 iPad 上安裝使用（前提要將 iPad 的系統更新到最新版本），在 App Store 中搜索 Procreate 即可下載安裝。

　　Procreate 是專為移動設備打造的專業級繪圖軟體，曾多次獲得 Apple 的獎項和推薦。它支持多種觸控筆（包括 Apple Pencil 等）和手指繪畫，可以幫助設計師輕鬆完成各種風格作品的創作。

第 2 章

Procreate 操作技巧

2.1 Procreate 界面布局與操作手勢

2.1.1 Procreate 的界面布局

雙擊 iPad 螢幕上的 Procreate 圖標啟動 Procreate，打開後的界面如右圖所示。Procreate 的界面非常簡潔，主要由快捷欄、菜單欄和繪圖區組成。

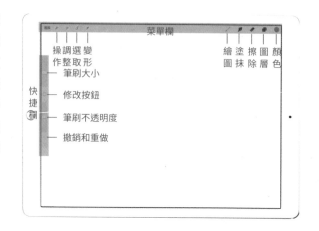

快捷欄上的主要功能有「筆刷大小」「修改按鈕」「筆刷不透明度」「撤銷」「重做」，如右圖所示。

筆刷大小：用於調節畫筆、塗抹、橡皮擦的大小。

筆刷不透明度：用於調節畫筆、塗抹、橡皮擦的不透明度。

撤銷和重做：點擊這兩個按鈕，可以回到上一步或者重做。

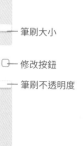

修改按鈕：預設是關閉的，要使用該功能需要在「手勢控制」面板中將其打開，具體設置方式如下圖所示。

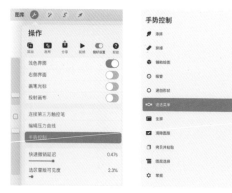

設置完成後，點擊修改按鈕會彈出 6 個快捷按鈕（下圖是筆者常用的快捷按鈕），如果需要修改可以按住其中一個持續 2 秒，在彈出的菜單中選擇需要的快捷功能即可。

提示

有關菜單欄的具體操作會在後面詳細介紹。

2.1.2 Procreate 的基本操作手勢

在 Procreate 主界面中進行操作的手勢至關重要，下面講解一些基本的操作手勢。

1 吸取顏色

用一隻手指點擊可以吸取畫面上的顏色。隨著手指在螢幕上移動，就可以吸取手指所在位置的顏色。

2 縮放

兩隻手指在螢幕上向內捏合或向外滑開，可以縮放畫布。

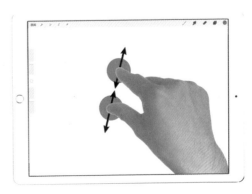

3 後退操作

用兩隻手指同時在畫布上點擊，就會後退回上一步的操作；如果兩隻手指在螢幕上長按，就會一直快速後退。

4 旋轉畫布

用兩隻手指捏拉螢幕的同時旋轉，就可以改變畫布的方向。當繪製複雜的線條時，這個功能有助於找到合適的繪畫角度。

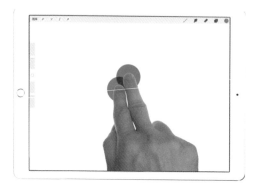

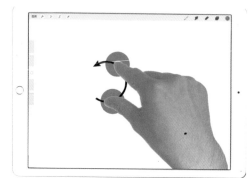

5 清除圖層

用 3 隻手指在畫布的任意位置來回滑動，即可清除圖層上的所有內容，該功能在起草稿階段用起來十分方便。

6 調出剪切、拷貝、黏貼菜單

3 隻手指向下滑動，即可顯示剪切、拷貝或者黏貼的選項。

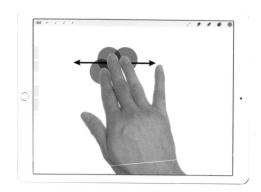

7 隱藏或顯示工具欄

如果需要進入全屏模式，用 4 隻手指在畫布上點擊，工具欄就會消失，同時在角落裡顯示一個小圖標。3 隻手指點擊畫布或者點擊這個圖標即可恢復顯示工具欄。

8 退出軟體界面

5 隻手指在畫布上同時捏合，整個窗口就縮小了，就可以回到桌面，等同於按 Home 鍵回到桌面。

▌2.2 Procreate 軟體基本操作

2.2.1 新建畫布

打開軟體後，在螢幕的右上角點擊「＋」按鈕即可創建新畫布，Procreate 自帶幾種標準尺寸的畫布，使創建新作品更加快速簡便。需要注意的是，新建的畫布尺寸越大，所提供的圖層數量就越少。

正方形：尺寸為 2048px×2048px，該畫布非常適合創建自定義畫筆。

4K：尺寸為 4096px×1714px，這個比例接近於故事板，由於畫幅較大，所以能容納很多細節。

A4：尺寸為 210mm×297mm，解析度為 300dpi，創作的內容適合打印輸出。

4×6 照片：這個是比較小的尺寸，很少用到。

陳立飛尺寸：筆者常用的畫布大小為 A3（420mm×297mm），解析度是 150dpi，共有 28 個圖層。

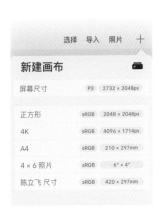

2.2.2 操作

操作功能面板中包括了所有 Procreate 的設置、選項和畫布上的信息,如下圖所示。

1 添加

插入文件:可以通過該功能按鈕插入 Procreate 源文件或者 PSD 格式的文件,導入的文件將會保留原來的圖層樣式。

拍照:點擊此功能按鈕將前往 iPad 的相機,並將 iPad 相機拍攝的照片插入畫布。

插入照片:點擊該功能按鈕將會把 iPad 系統相冊中的圖片插入畫布。

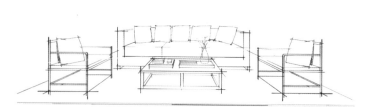

添加文本：點擊該功能按鈕可以在畫布中插入文字，輸入文字後可點擊編輯文字樣式，根據需要對字體進行設置，該功能對於設計師而言非常實用。

ipad室內手繪

ipad室內手繪

剪切：用於剪切當前畫布上的對象。

拷貝：用於複製當前畫布上的對象。

拷貝畫布：將複製整個圖層作為單個圖像（相當於「另存為圖片」功能）。

黏貼：當進行了剪切、拷貝、拷貝畫布操作後，用 3 隻手指在螢幕上向下滑動，內容就會被黏貼在一個新圖層上。

2 畫布

裁剪並調整大小：該功能可以對原有的畫布進行重新裁剪，拖動上下左右的邊緣線調整畫布大小。

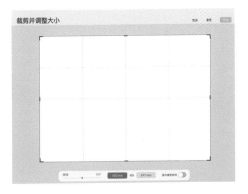

動畫協助：這個功能主要用於做 Flash 動畫，在這裡不展開講解。

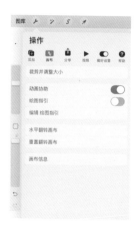

繪圖指引：點擊該按鈕可以開啟繪圖參考線，以輔助完成畫面繪製。

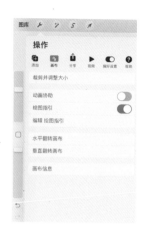

編輯 繪圖指引：當開啟「繪圖指引」功能後，就可以用「編輯繪圖指引」功能對參考線進行編輯。

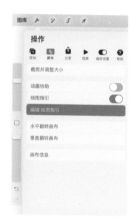

2D 網格：開啟 2D 網格的繪圖參考線後，螢幕上會顯示水平和垂直的網格，可以透過下面的按鈕設置網格參考線的「不透明度」「厚度」「網格尺寸」。如果開啟「輔助繪畫」功能，用畫筆在螢幕上畫的線條永遠都是水平和垂直的關係。還可以調整網格的尺寸，比如每一格代表1米，這樣就可以快速畫出比較準確的平面圖尺寸，在做平面方案草圖推敲的時候非常方便。

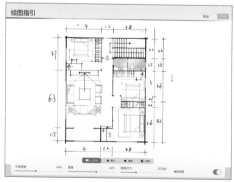

等大：在繪製軸側圖時會經常用到該功能，開啟該功能後繪製的線條是平行的，不會產生近大遠小的透視效果。

 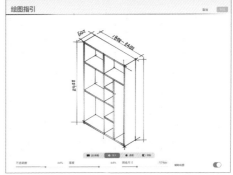

透視：開啟該功能後，可以通過添加消失點創建透視參考線。

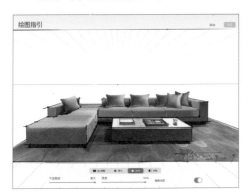 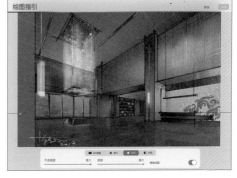

對稱：開啟該功能後，可以畫出幾種對稱的圖形。

垂直：開啟「輔助繪圖」功能後，在螢幕上任意一邊畫圖形，同時水平方向另外一邊便會出現鏡像的效果。

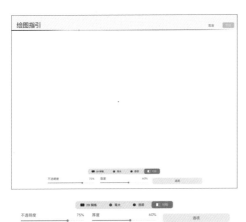

水平：開啟「輔助繪圖」功能後，在螢幕上任意一邊畫圖形，同時垂直方向的另外一邊便會出現鏡像的效果。

四象限：開啟「輔助繪圖」功能後，在螢幕上任意一邊畫圖形，同時另外 3 個角便會出現水平或垂直的鏡像效果。

徑向：開啟「輔助繪圖」功能後，在螢幕上任意一邊畫圖形，同時會出現不同角度的該圖形並組成八角效果。

3 分享

在「分享」功能中可以根據需要的格式「分享圖像」和「分享圖層」，以滿足不同的用途。常用的「分享圖像」格式為 JPEG。

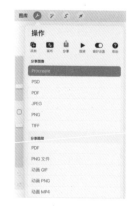

4 影片

在該選項中，預設是開啟「錄製縮時影片」按鈕的。工作中常用的就是「縮時影片回放」和「導出縮時影片」這兩個功能。

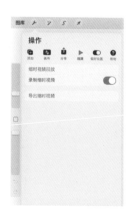

淺色界面：可以根據個人習慣調整界面，開啟該功能後，界面顏色變為淺色，關閉該功能後界面顏色變為深色。

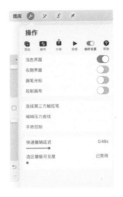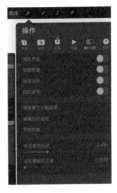

右側界面：開啟該功能後，快捷欄就會顯示在右邊。

畫筆光標：開啟後在用筆刷的時候，螢幕上就會出現畫筆的大小預覽圖，筆者一般習慣關閉這個功能。

提示

「操作」菜單中的其他功能大家可以自行嘗試。

2.2.3 調整

「調整」菜單中包含以下這些對圖像的調整選項，可以對所畫的內容進行後期處理。

1 不透明度

　　選擇需要調整的圖層，然後用筆或手指在螢幕上向左或向右滑動，圖層就會出現不透明度的變化。

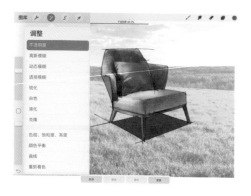

2 高斯模糊

　　該功能可用於平滑過渡、創建景深效果處理遠景或者玻璃後面的物體。在處理的時候，選中需要修改的圖層，然後用手指或者筆在螢幕進行左右滑動。為了達到理想的效果，需要緩慢滑動螢幕。

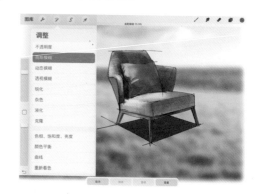

3 動態模糊

　　使用「動態模糊」功能可以產生一種類似用傳統底片相機拍出的、快門速度很慢的效果，可為作品增加動態感。選擇需要調整的圖層，在任何方向上滑動即可調整模糊的強度。

4 透視模糊

　　位置：點擊該按鈕會在螢幕中間出現一個圓點，移動這個圓點可以調整透視模糊的位置，然後在螢幕上的其他位置左右滑動，就可以調整模糊的強度。

方向：點擊該按鈕會在螢幕中出現一個圓盤，可以通過移動圓盤的位置或調整圓盤上的三角形符號來調整透視模糊的方向，然後在螢幕上的其他位置左右滑動，就可以調整模糊的強度。

5 銳化

使用該功能可調整畫面的清晰度，用手指或筆在螢幕上左右滑動就可以調整銳化的強度。

6 雜色

選擇需要調整的圖層，然後在「調整」菜單中選擇「雜色」功能，左右滑動螢幕即可調整雜色效果的強弱。

7 液化

該功能可以對圖形進行「瘦身」或者變形處理，下圖所示為液化後的山體。

8 克隆

該功能主要用於修圖，在室內設計手繪中很少用，如果畫錯可以重畫。右圖就是透過「克隆」功能把靠枕上的圖案克隆到了椅子的坐墊上。

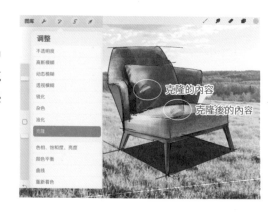

9 色相、飽和度、亮度

使用該功能可對圖形的色相、飽和度和亮度進行調整。選中需要調整的圖層，然後分別滑動對應的滑動鍵即可。

10 顏色平衡

該功能用於矯正圖像的顏色或創建不同的色彩風格。可以透過滑動不同的滑動鍵來調節色彩。

如果要對顏色進行精細調整，可以打開「顏色平衡」修改器分別對「陰影」「中間調」和「高亮區域」進行細微調整，以達到最佳效果。

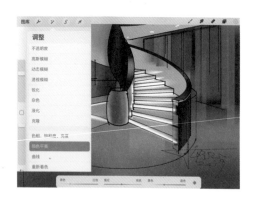

11 曲線

圖層的色調參數可用「曲線」功能的圖表直線或曲線來表示。移動圖表右側的節點可調整圖層的高光，移動線條中間的節點可調整中間調，移動左側的節點可調整畫面中較暗的區域。

在圖表內的任何地方點擊將創建節點，向上拖動節點會影響圖層的亮度，向下拖動節點會影響圖層的暗度。同樣，向左或向右拖動節點則會降低或提升圖層的對比度。選擇右邊的紅色、綠色或藍色通道，可以對相應的顏色進行校正。

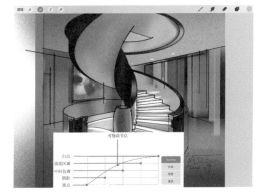

12 重新著色

使用「重新著色」可以調整特定顏色區域的顏色，而且不必擦除和重新切割現有的形狀。「重新著色」比較適合處理平面圖形的顏色。

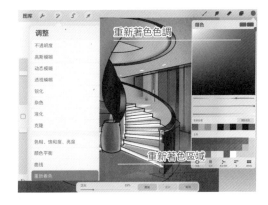

2.2.4 選取

啟動選取工具後，觸摸畫布將不能繪畫，而是在勾畫選區。下方的工具欄上分別為「自動」「手繪」「矩形」「橢圓形」。

1 自動

「自動」又稱為自動選擇框選工具，啟動該工具後即可進入自動選取模式，然後點擊作品的某個區域即可選中。點擊的同時手指不要離開螢幕，然後左右拖動調整臨界值。臨界值越高處理邊界的時候就越靈敏，自動選擇的範圍越大。

2 手繪

「手繪」又稱為自由選擇框選工具，啟動該工具後就可以在工作區中自由選擇需要的區域，然後對選區進行修改和上色等。Procreate支持對選區進行縮放、平移和旋轉操作。

3 矩形

「矩形」又稱為矩形框選工具，啟動該工具後在螢幕上拖動，就可以繪製出矩形選區。矩形選區的大小可以由觸控筆縮放控制，完成選區的繪製後可以對選區進行填充和描邊等基礎操作。

4 橢圓形

「橢圓形」又稱為橢圓形框選工具，啟動該工具後在螢幕上拖動，就可以繪製出橢圓形選區。用該工具除了能繪製橢圓形選區，還可以繪製圓形選區，在繪製時只要用另外一隻手指點擊螢幕，就可以繪製出圓形選區了。

5 添加

點擊底部工具欄上的「＋」按鈕可以添加選區。

6 移除

點擊底部工具欄上的「—」按鈕便可以刪除選區。如果選區是重疊的，會顯示從選區中刪除一塊，移除選區的操作結果如下頁圖所示。

7 翻轉選區

　　選中某個區域後點擊底部工具欄上的「翻轉選區」按鈕，即可選擇該區域以外的區域，顯示遮罩的對角線將從外部切換到內部，以指示哪個區域現在不能進行繪畫。

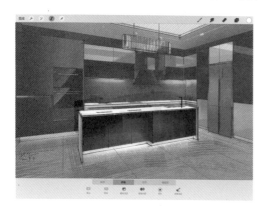 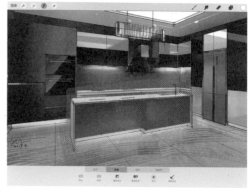

8 複製內容

　　當選中某個區域後，如果需要複製該選區的內容，則可以點擊底部工具欄上的「複製內容」按鈕。

如果需要對選區進行羽化調整，可以點擊底部工具欄上的「羽化」按鈕，然後透過調整「數量」大小來控制羽化的範圍。

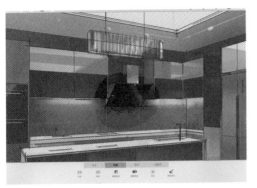

10 清除選區

點擊底部工具欄上的「清除選區」工具，可以撤銷選區。

2.2.5 變形

下面為大家講解「變形」工具的操作技巧。

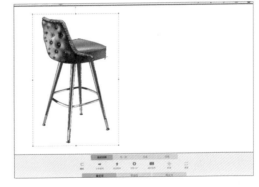

1 自由變換

只有在工作區內繪製了物體或者插入圖片後，才可以使用該變形模式。點擊需要自由變換的圖片會出現邊框，在螢幕上拖動邊框即可調整圖片的大小，4 個角的點用於自由調整圖片的整體大小，如果點擊其中一個點，然後長按，就可以自由調整該點的位置。

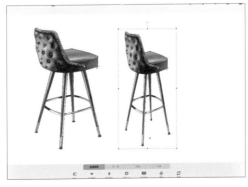

2 非一致

「非一致」又稱為等比變形模式（在新版本已譯為「等比」），點擊該按鈕後只可以對物體進行等比例縮放和移動位置。

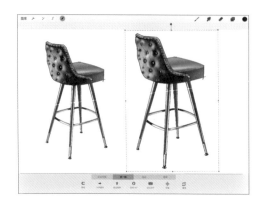

3 扭曲

該變形模式在對物體進行變形處理時經常用到，選中需要扭曲的對象，然後調整不同的節點即可對其進行變形，要多嘗試並熟練掌握該模式的操作方法。

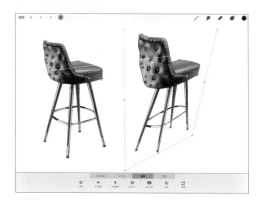

4 彎曲

使用該變形模式可以對物體進行任意的變形處理。不過該模式在室內設計手繪中不常用，因此不做詳細講解。

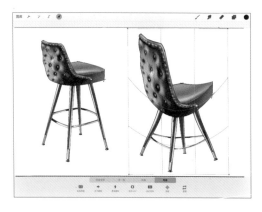

5 水平翻轉

這是「自由變換」變形模式下的功能，非常實用，主要用於製作對稱效果。

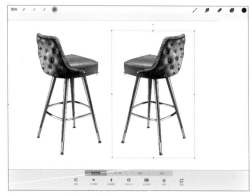

6 垂直翻轉

該功能主要用於製作倒影效果。

7 旋轉 45°

點擊該功能按鈕可以把繪製的內容旋轉45°，該功能在實際創作中用得比較多。

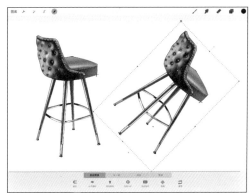

8 適應畫布

無論內容移動到哪裡只要點擊「適應畫布」功能按鈕，繪製的內容就會自動居中對齊螢幕。

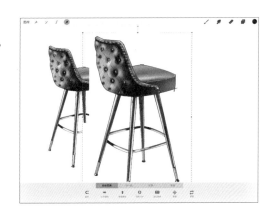

9 插值、重置、最近鄰、雙線性、雙立方

這幾個功能在室內設計手繪效果圖繪製中運用得很少，在這裡不做介紹。

2.2.6 繪圖

Procreate 軟體中自帶了很多基本
的筆刷，讀者可以選擇喜歡的筆刷進行
嘗試，筆者在畫線稿時，最常用的就是
軟體自帶的「中性筆」筆刷。

2.2.7 塗抹

塗抹工具在室內設計效果圖繪製中
運用得相對較少，一般在繪製遠景的時
候使用塗抹工具，以使顏色更加融合。

2.2.8 擦除

擦除工具和繪圖工具一樣強大，使
用擦除工具可以對圖面畫錯的地方進行
修改，這也是 Procreate 的強大之處。
在實際創作中可以選擇具有各種紋理的
擦除工具來匹配畫布上的繪圖筆觸。

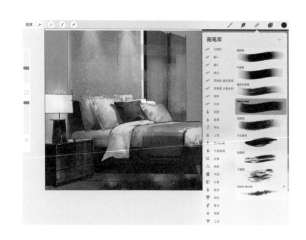

2.2.9 圖層

　　點擊「圖層」圖標打開「圖層」面板，然後在該面板中點擊「+」按鈕即可創建新的圖層，新創建的圖層將會插入在當前圖層的上方。

　　選中某個圖層後可以調整圖層的「不透明度」和混合模式。只有畫布中前幾個圖層都留有內容，才可顯示相對應的效果。

2.2.10 顏色

1 色盤

　　點擊菜單列表右上角的「顏色」按鈕即可打開色彩面板。預設的設定下色彩面板會顯示 Procreate 獨有的「色盤」界面。新的顏色將會顯示在預覽區域的左側，右側是原來的顏色，方便進行比較，如下圖所示。

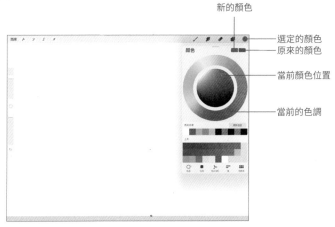

新的顏色

選定的顏色
原來的顏色

當前顏色位置

當前的色調

2 經典

這個色彩選擇器非常典型,對於數位繪畫者來說應該比較熟悉。

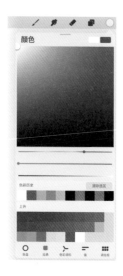

3 色彩調和

在該調色盤上可以找到對應的互補色,相對比較直觀,讀者可以多嘗試操作。

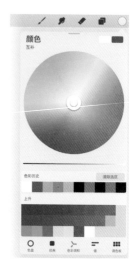

4 數值

在該調色盤上可以設置精準的數值以調節相對應的色彩。

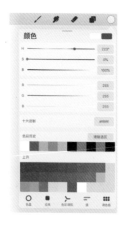

5 調色板

在該調色盤上可以把自己喜歡的顏色加入對應的格子中,方便以後查找並使用。

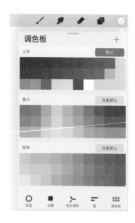

2.3 Procreate 上色技巧

掃碼看影片

2.3.1 選擇正確的工作圖層

只有選擇正確的工作圖層才能繪製出顏色，下面以繪製木材質的平面效果為例講解圖層與上色的關係。

01 畫好線稿以便上色使用。

02 想要在指定的區域內上色，需要選中線稿圖層中的該區域。

03 啟動「選區」功能，選擇「自動」工具，然後在指定的區域用手指或者觸控筆點一下螢幕，被選中的區域會呈現藍色。

04 新建一個圖層，作為上色用的圖層。

05 在選定的區域中填充相應的顏色。

06 再新建一個圖層。

07 選擇適合的紋理筆刷表現出紋理效果，注意紋理的顏色要和底色區分開，這樣才能表現出效果。

08 可以透過調整筆刷的大小來改變紋理的間距，透過改變用筆的力度來調整紋理的顏色深淺。

2.3.2 調整合適的臨界值大小

在實際繪製時，還有另外一種情況，選擇的工作圖層是對的，但啟動「選區」功能後，卻發現整個螢幕還是會變成藍色。出現這種情況是因為選區的臨界值太大，解決的方法是用筆或用手指在螢幕上往左邊滑動，將臨界值的參數值調小，如下頁圖所示。

　　將臨界值的參數值調小後再啟動「選區」功能,在指定的區域用手指或觸控筆點一下被選中的區域則會呈現藍色。後續的上色方法與木材質的上色方法相同,這裡不再贅述。

2.3.3 開啟阿爾法鎖定功能

　　如果不小心關閉了「選區」功能,就不能準確地在指定的區域內上色了,這時可以回到線稿圖層,重新啟動「選區」功能,並框選指定的區域。或者點擊圖層上的內容,在彈出的面板中選中「阿爾法鎖定」功能(也可以在圖層上同時用兩隻手指往右滑動,這樣也可以快速開啟「阿爾法鎖定」功能),這樣就可以單獨對該圖層上的內容進行上色,這時無論怎麼畫都不會畫出指定的區域,如下頁圖所示。

2.3.4　檢查線稿是否閉合

　　選擇線稿圖層並啟動「選區」功能，發現整個螢幕還是呈現藍色的狀態，這是因為指定區域的線稿沒有閉合。解決的方法是用「中性筆」將線條連接起來，形成一個閉合的區域。然後啟動「選區」功能，指定的區域就會變成藍色，這說明該區域已經被選中，就可以開始上色了。

第 3 章

室內設計手繪
透視表現

3.1 透視的基礎知識

透視是指在平面或曲面上描繪物體的空間關係的方法或技術 。透視口訣：近大遠小、近長遠短、近密遠疏、近明遠暗、近實遠虛。下面是一些與透視相關的基本術語及其解釋。

視點：指創作者眼睛所在的位置。

視平線：與人眼等高的一條水平線。

視線：視點與物體任何部位的假想連線。

視角：視點與任意兩條視線之間的夾角。

視域：眼睛所能看到的空間範圍。

視錐：視點與無數條視線構成的圓錐體。

中視線：視錐的中心軸線。

變線：與畫面不平行的直線，在透視圖中向消失點的方向消失。

視距：視點到心點的距離。

站點：觀者所站的位置，又稱停點。

距點：將視距的長度反映在視平線上心點的左右兩邊所得的兩個點。

餘點：在視平線上，除心點和距點外，其他的點統稱為餘點。

天點：視平線上方消失的點。

地點：視平線下方消失的點。

消失點：透視點的消失點。

測點：用來測量成角物體透視深度的點。

畫面：畫家或設計師用來表現物體的媒介面，一般垂直於地面平行於觀者。

基面：景物的放置平面，一般指地面。

畫面線：畫面與地面脫離後留在地面上的線。

原線：與畫面平行的線，在透視圖中保持原方向，無消失點。

視高：從視平線到基面的垂直距離。

平面圖：物體在平面上形成的痕跡。

跡點：平面圖引向基面的交點。

影滅點：正面自然光照射，陰影向後的消失點。

光滅點：影滅點向下垂直於投影面的點。

頂點：物體的頂端。

影跡點：確定陰影長度的點。

3.2 Procreate 透視輔助工具

　　Procreate 這款軟體自帶強大的透視輔助功能，設計師可以根據繪畫需要開啟一點、兩點或三點透視輔助功能，這樣就能沿著透視輔助線繪製出非常準確的透視圖。下面為大家講解具體的操作方法。

3.2.1 創建視角

　　在「操作」菜單中點擊「畫布」按鈕，然後打開「繪圖指引」功能開啟透視參考線，接著選擇「編輯 繪圖指引」功能對透視輔助線進行編輯。

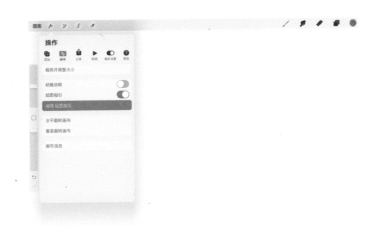

3.2.2 編輯模式

　　開啟「編輯 繪圖指引」功能後將縮小畫布，以便更全面地預覽畫布。點擊「透視」按鈕，可以根據需要使用底部的滑塊調整網格線的「不透明度」和「厚度」。參考線的顏色也可以根據需要進行調整，一般情況下選擇預設的參考線顏色就可以了，除非預設的參考線顏色與背景顏色一樣。

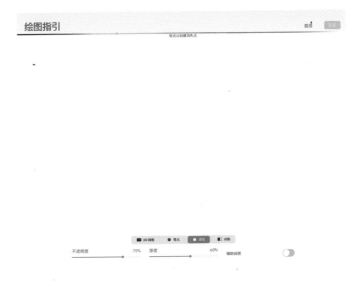

3.2.3 創建消失點

創建消失點的方法非常簡單，只需輕點畫布的任意位置即可添加一個新的消失點，還可以隨時拖動改變消失點的位置。在設置消失點的時候要考慮整體圖紙的尺寸，視平線究竟安排在什麼位置才比較合適，這些都需要根據構圖來確定。正常情況下兩點透視有一個消失點在畫布外面，那麼調節的時候應該注意縮小整體畫布。畫室內俯視圖時所有的消失點都在畫布外面，同樣需要縮小畫布，編輯確定消失點後再放大畫布至合適的預覽狀態。參考線的「厚度」和「不透明度」都可根據需要自行設定。

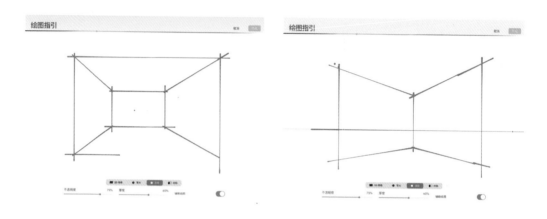

3.2.4 自由創作

根據設定好的透視原則，自由發揮即可。因為所有的線條都是根據透視方向畫的，所以透視關係會非常準確。

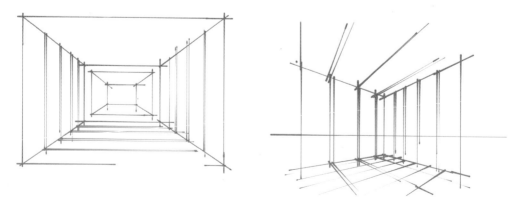

3.3 室內空間一點透視原理分析

3.3.1 一點透視的概念

一點透視又叫平行透視，透視圖中只有一個消失點，物體的延長線會在視平線上的某一點消失。

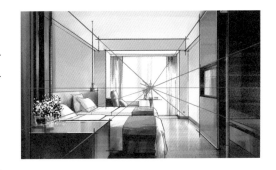

3.3.2 一點透視的構圖要點

一點透視是繪畫中經常使用的一種透視方法，透視關係比較簡單，空間中物體造型的透視線都消失在同一個消失點。簡單概括為橫平豎直，斜線交於一點。

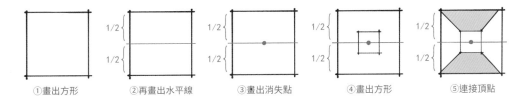

當消失點向右偏移時，右側變小，左側變大，這樣就可以把左側作為細緻刻畫的部分，對右側則概括地繪製，這樣能體現出畫面的主次關係。

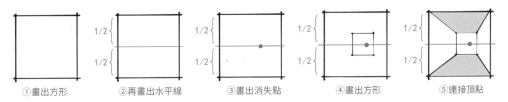

當消失點向左偏移時，左側變小，右側則變大。

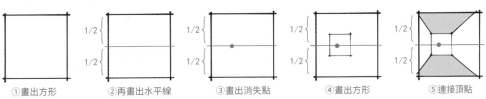

當消失點向上偏移時，上部變小，下部則變大，這樣能產生俯視的效果。

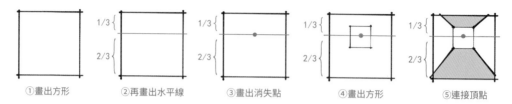

①畫出方形　②再畫出水平線　③畫出消失點　④畫出方形　⑤連接頂點

當消失點向下偏移時，下部變小，上部則變大，這樣能產生仰視的效果。

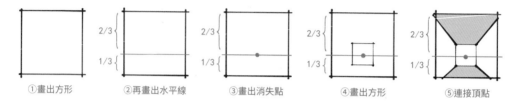

①畫出方形　②再畫出水平線　③畫出消失點　④畫出方形　⑤連接頂點

3.3.3　一點透視圖賞析

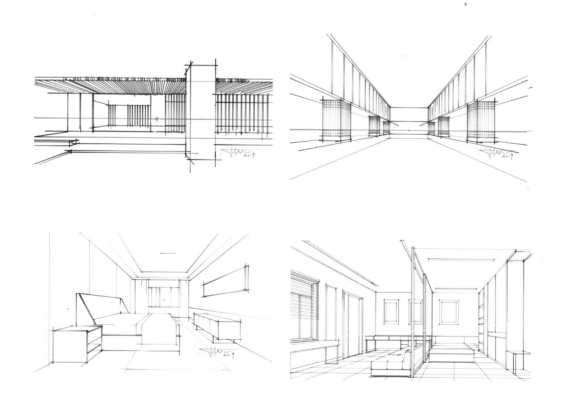

▌3.4 室內空間兩點透視原理分析

3.4.1 兩點透視的概念

　　兩點透視又叫成角透視，是指一個圖中有兩個消失點，左邊線消失於左消失點，右邊線消失於右消失點。與一點透視相比，兩點透視更加靈活生動，畫面更加豐富。

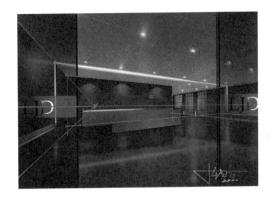

3.4.2 兩點透視的構圖要點

　　當消失點、視平線居中時，畫面上下的面積是一樣大的，這樣的效果比較中規中矩，畫面給人一種比較莊嚴的感覺。

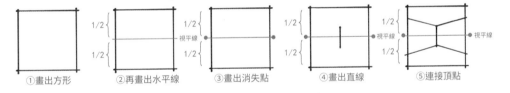

①畫出方形　　②再畫出水平線　　③畫出消失點　　④畫出直線　　⑤連接頂點

　　當消失點、視平線偏上時，看到的天花板面積比較小，看到的地面面積比較大，有種人站在上面往下看的效果。

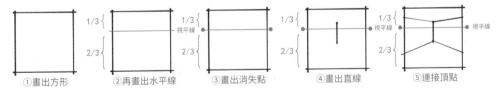

①畫出方形　　②再畫出水平線　　③畫出消失點　　④畫出直線　　⑤連接頂點

　　當消失點、視平線偏下時，看到的天花板面積比較大，看到的地面面積比較小，有種人在比較低的位置往上看的效果。

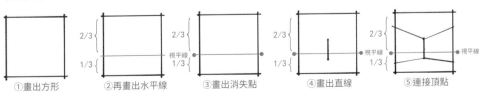

①畫出方形　　②再畫出水平線　　③畫出消失點　　④畫出直線　　⑤連接頂點

3.4.3 兩點透視圖賞析

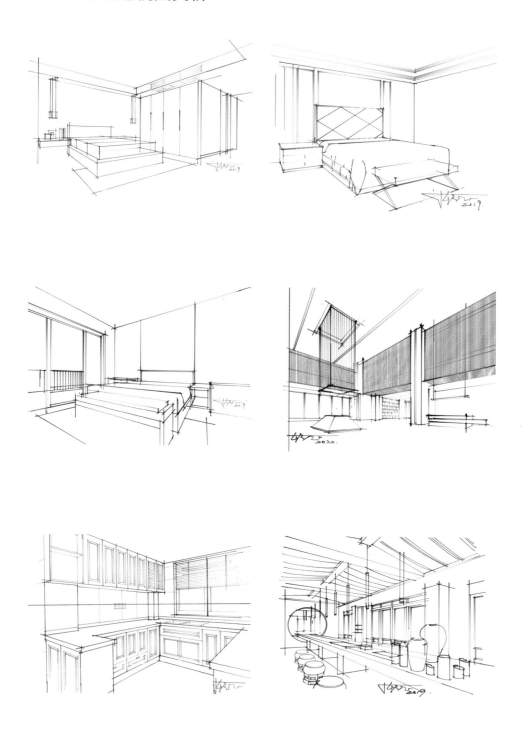

第 4 章

材質繪製與表現

4.1 木材質表現

　　裝飾用的木材分為原木和仿木兩大類，木材質裝飾比較有親和力，加工或施工簡易、方便。木材質種類豐富，且肌理不同，繪製的時候要注意區別表現。

4.1.1 常用的木材質筆刷及表現效果

　　在表現物體的時候，先用打底筆刷把物體的明暗關係和固有色表現出來，畫出物體的立體感和光感，然後用木材質筆刷根據木紋的方向進行勾勒刻畫，這樣就能表現出材質的紋理了。

常用的木材質筆刷

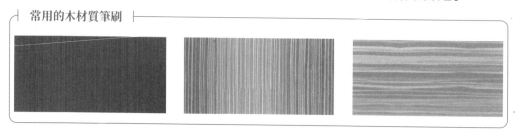

用不同木材質筆刷繪製的空間內的物體效果圖。

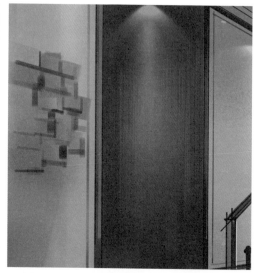

4.1.2 櫃子正面木材質表現

本案例使用的筆刷

木材質筆刷

掃碼看影片

01 繪製出櫃子的線稿。

02 點擊「選區」按鈕，選擇「手繪」工具框選住櫃子的正面作為選區。

03 在「畫筆庫」中選擇木材質筆刷。

04 用木材質筆刷在櫃子的正面平鋪一層顏色。

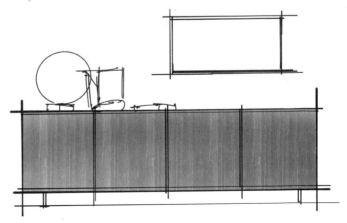

05 用木材質筆刷在櫃子正面的中間位置加重顏色，注意保留頂部的受光面和底部的反光面。

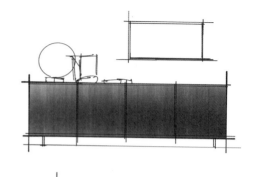

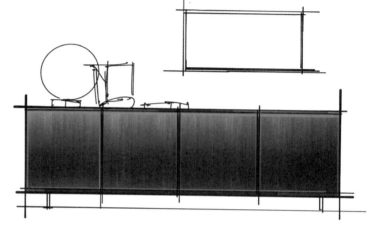

06 完善櫃子的細節，完成繪製。

4.1.3 牆體木材質表現

本案例使用的筆刷

木材質筆刷

01 繪製出空間的線稿。

02 點擊「選區」按鈕，選擇「手繪」工具框選住要畫的木材質區域。

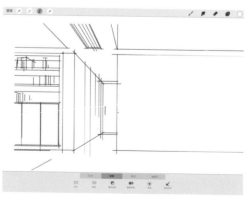

03 在「畫筆庫」中選擇木材質筆刷。

04 用木材質筆刷在牆體上平鋪一層底色。

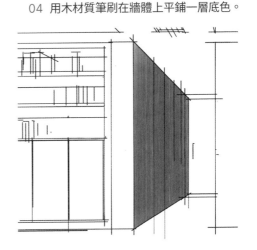

05 用木材質筆刷加重牆體的頂部、底部和靠前的位置。

06 用木材質筆刷畫牆體另一個面的顏色，注意加深顏色，這樣能讓兩個面形成對比關係。

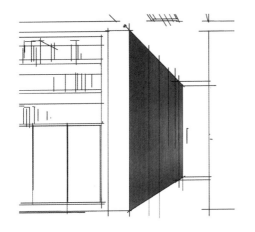

07 用木材質筆刷繼續深入刻畫，深入刻畫時需要選用淺色，調整細節後完成繪製。

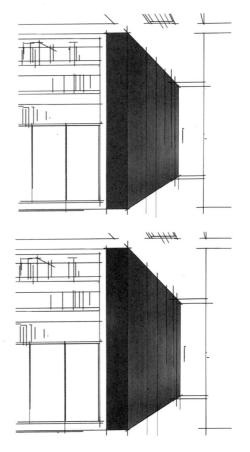

4.2 石材質表現

　　石材在室內空間中主要運用於地面和牆面，對石材紋理的刻畫是區分表現不同石材的關鍵。有些石材有明顯的高光，且受燈光的影響會產生投影，因此在繪製的時候要先用打底筆刷把物體的明暗關係和固有色表現出來，最後用相應的石材筆刷根據石材紋理的方向進行刻畫，以表現出石材的紋理和質感。

4.2.1 常用的石材質筆刷及表現效果

 常用的石材質筆刷

　　用不同石材質筆刷繪製出的空間內的物體效果圖。

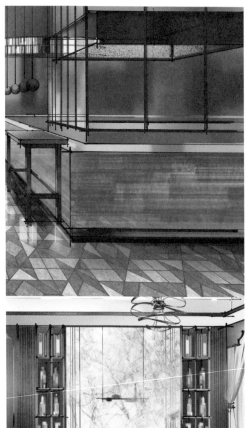

4.2.2 石材質表現案例

01 繪製室內空間的線稿。

02 用打底筆刷繪製出牆面漸變效果。

03 用大理石材質筆刷表現出石材的紋理，注意控制筆觸的大小。

04 用線條對牆面進行分割，最後處理大理石材質和高光位置的細節。

4.3 地面材質表現

　　畫地面的同時要考慮地面上的物體，因為投影的關係，所以刻畫地面的材質其實也是在表現物體之間的關係。繪製的方法還是先用打底筆刷表現出物體的漸變關係，然後用對應的筆刷表現出材質的質感。

4.3.1 常用的地面材質筆刷及表現效果

常用的地面材質筆刷

用不同地面材質筆刷繪製出的空間地面效果圖。

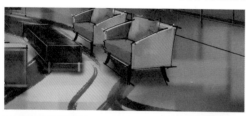

4.3.2 地面材質表現案例

打底筆刷　　　　　　　　　輪胎筆刷

01 導入之前畫好的素材，然後進行地面材質刻畫。

02 用打底筆刷平鋪出地面和牆體的顏色，要表現出大的明暗變化效果。

03 根據透視原則用打底筆刷進一步平鋪地面。

04 用打底筆刷加重傢具底下的投影部分。

05 用輪胎筆刷平鋪地面，畫時需要注意用筆的輕重變化。

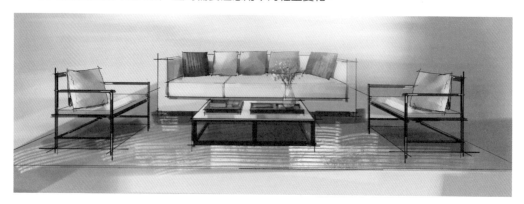

4.4 壁紙紋理表現

壁紙紋理的表現方式和其他材質一樣，都是先畫出物體的基本明暗關係，再刻畫出紋理的質感。

4.4.1 常用的壁紙筆刷及表現效果

常用的壁紙筆刷

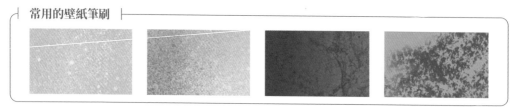

用不同壁紙筆刷繪製出的空間效果圖。

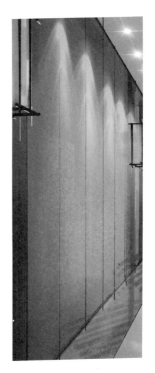

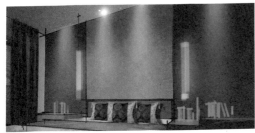

4.4.2 壁紙紋理表現案例

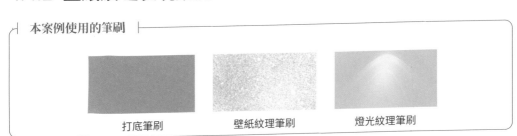

本案例使用的筆刷

打底筆刷 壁紙紋理筆刷 燈光紋理筆刷

01 繪製出空間線稿，線
條與線條之間一定要閉合。

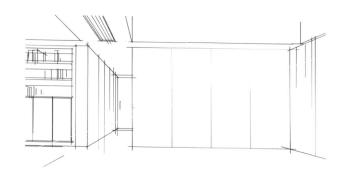

02 用打底筆刷平鋪出牆
體的顏色，注意靠近窗邊的位
置顏色要亮一些。

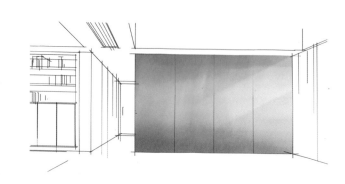

03 用壁紙紋理筆刷刻畫
紋理，刻畫時注意筆觸的大小
和顏色的深淺變化。

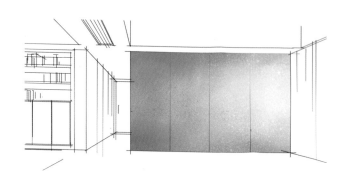

04 用燈光紋理筆刷繪製
出燈光效果，然後調整細節，
完成繪製。

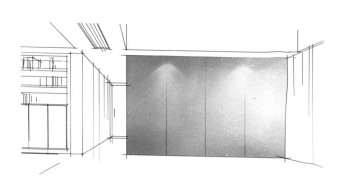

第 5 章

單體表現技法

5.1 櫃子的畫法

5.1.1 正面的現代櫃子

┤ **本案例使用的筆刷** ├

打底筆刷　　　　　　　　　　　木材質筆刷

01 在「操作」工具面板中點擊「畫布」按鈕，開啟「繪圖參考線」功能。

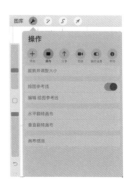

02 點擊「編輯 繪圖參考線」，然後點擊「2D 網格」按鈕，開啟「輔助繪畫」功能，接著在「畫筆庫」中選擇「中性筆」繪製草圖線稿。

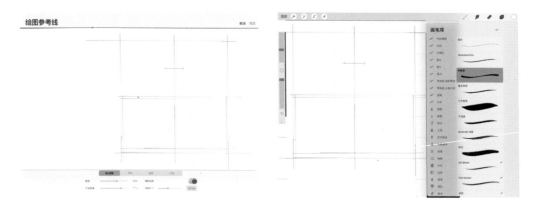

┤ **提示** ├

開啟「輔助繪畫」功能，可以保證繪製的線條橫平豎直。

03 繪製出櫃子的線稿，注意線條的粗細變化和細節。

04 用打底筆刷繪製出基本的明暗和漸變效果，將櫃子的木材顏色表現出來。

05 用木材質筆刷以水平方向繪製，把木材質的肌理表現出來，並加強櫃子的明暗對比，讓櫃子更有立體感。

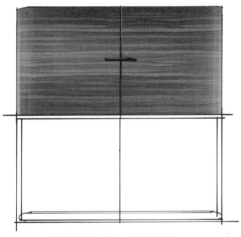

06 概括性地繪製出櫃子的下半部分，然後進一步調整細節。

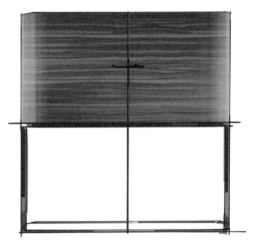

5.1.2 正面的中式櫃子

本案例使用的筆刷

打底筆刷　　　　　　　木材質筆刷　　　　　　　植物筆刷

01 在「操作」工具面板中點擊「畫布」按鈕，開啟「繪圖參考線」功能。

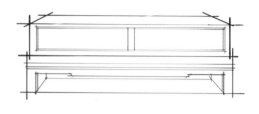

02 繪製出櫃子的基本結構。

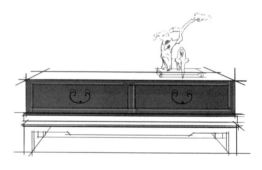

03 完善櫃子的細節，然後把櫃子上的裝飾物畫出來，畫的時候需要注意線條的粗細變化。

04 用打底筆刷把櫃子的基本明暗和漸變關係表現出來，然後繪製出木質櫃子的固有色。

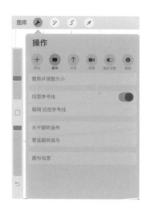

05 把櫃子的亮部與暗部區分開來，讓櫃子更有立體感。

06 用木材質筆刷把櫃子的肌理表現出來，然後用植物筆刷繪製桌面上物品的顏色，最後調整細節。

5.2 椅子的畫法

掌握椅子的比例關係是畫好椅子的第一步。一般椅子的坐墊到地面的高度。也就是人的腳到膝蓋的高度，椅子靠背的高度和坐墊到地面的高度基本相等，對於不同功能的椅子還要根據情況具體分析。

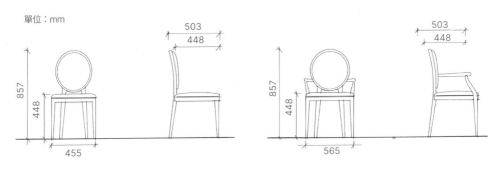

5.2.1 新中式單人無扶手椅

| 本案例使用的筆刷 |

打底筆刷　　　　　　　皮革筆刷

01 用「中性筆」繪製線稿，注意椅子的比例和椅子腿的透視關係。

02 用打底筆刷把不鏽鋼材質的椅子腿的顏色畫出來。

03 把坐墊和靠背的立體感表現出來，注意反光處理。

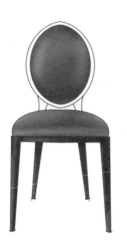

04 用皮革筆刷把椅子上的皮革質感表現出來。同時要注意對反光和高光的刻畫。

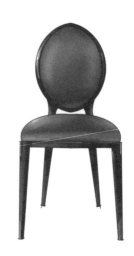

5.2.2 新中式單人扶手椅

本案例使用的筆刷

打底筆刷

鐵鏽筆刷

掃碼看影片

01 用「中性筆」畫出線稿，注意椅子的比例和椅子腿的透視關係。

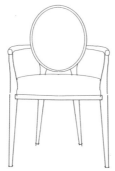

02 採用平塗的方式表現出椅子腿的顏色。

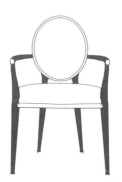

03 用鐵鏽筆刷把椅子腿的質感表現出來。

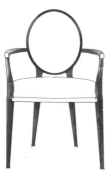

04 用打底筆刷和鐵鏽筆刷相互配合，表現出坐墊的立體感與質感。

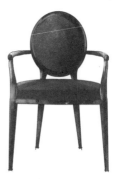

5.2.3 美式復古吧檯椅

掃碼看影片

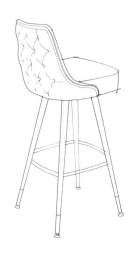

01　繪製出吧檯椅的線稿，用線條表現出基本的材質關係，注意線條的粗細變化。

02　用打底筆刷繪製出坐墊，注意表現出坐墊的明暗關係以及高光和反光之間的漸變關係。

03　用皮革筆刷把靠背的皮革質感表現出來，注意界面關係和軟包的凹凸關係，一定要耐心刻畫。

04　用淺色筆筆刷把椅子腿的不鏽鋼質感表現出來。在表現質感時要注意反光、高光和明暗交界線的關係，最後豐富一下細節。

5.3 沙發的畫法

5.3.1 現代沙發

本案例使用的筆刷

打底筆刷　　　　　　粗皮筆刷

掃碼看影片

01 用畫方盒子原理繪製出沙發基本結構。

02 完善沙發的坐墊、靠背和靠枕的造型。

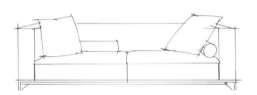

03 用打底筆刷平鋪畫出坐墊和靠背的暗部，亮部先留白。

04 用淺灰色畫出坐墊的布面和靠枕的顏色，注意顏色的漸變關係，這個時候不需要畫得太過嚴謹。

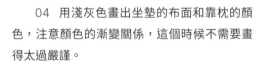

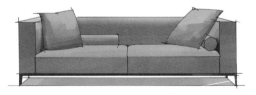

05 豐富沙發的細節，如靠枕和坐墊的投影關係，用粗皮筆刷表現出沙發的質感，最後把坐墊的亮部顏色提亮一些，完成繪製。

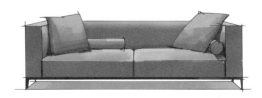

5.3.2 白色皮革沙發

掃碼看影片

01 繪製出沙發的線稿,注意比例和透視關係。

02 完善沙發軟包材質的造型。不一定要把每一處都畫完整,在有些地方可以適當地放鬆線條,之後適當補畫,這樣會形成光感。

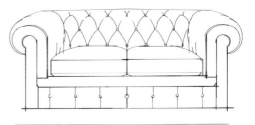

03 豐富細節,完成線稿繪製,同時壓一下轉角的位置,這樣可以讓整體線稿顯得更有立體感。

04 先用打底筆刷平鋪一層顏色,不需要做太多的漸變效果。

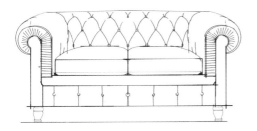

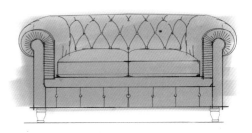

05 用淺灰色做混色處理,把一些高光和亮部表現出來,這個時候要注意表現漸變效果。

06 調整沙發的細節部分,刻畫坐墊的投影,完成繪製。

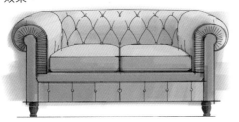

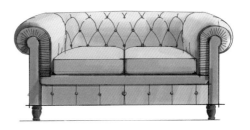

5.3.3 三人白色皮革沙發

本案例使用的筆刷

打底筆刷

01 繪製出沙發的線稿,畫時一定要注意沙發的投影和壓邊效果。

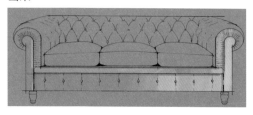

02 在線稿圖層下面新建一個圖層,然後用相應的顏色填充圖層。

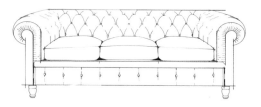

03 新建一個圖層,然後選擇淺灰色,用打底筆刷做混色處理,把沙發的漸變效果表現出來。

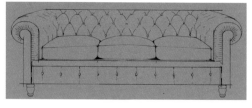

04 採用同樣的方法,繼續繪製坐墊、靠背和扶手上的一些高光。

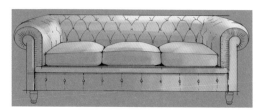

05 調整沙發的明暗關係和投影關係,最後畫出沙發腿。

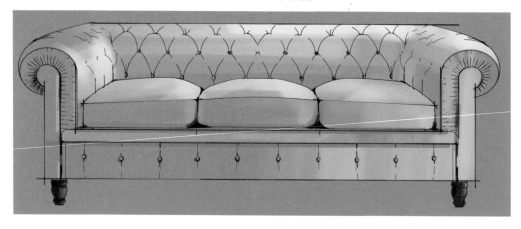

5.3.4 雙人棕色皮革沙發

本案例使用的筆刷

皮革筆刷

掃碼看影片

01　繪製出沙發的基本結構，注意比例關係。

02　完善沙發的結構和細節，注意橫線是水平的，直線是垂直的。

03　新建一個圖層，遵循線稿在色彩圖層下的規律，然後用相應的顏色填充圖層。

04　用漸變的顏色表現出沙發的明暗關係。

05　繼續刻畫坐墊的受光部分，運筆的時候可以多嘗試，過渡要自然。

06　用皮革筆刷把沙發的皮革質感表現出來，並深入刻畫局部細節，使畫面更加完整、統一。

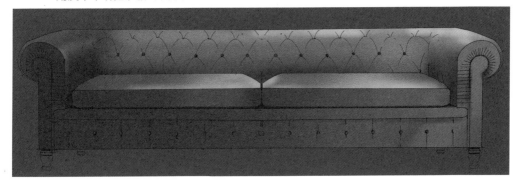

5.3.5 北歐簡約沙發

本案例使用的筆刷

打底筆刷　　　　　生鏽腐爛筆刷　　　　　布紋肌理筆刷

掃碼看影片

01　畫出沙發的線稿，畫時要注意沙發的透視關係。

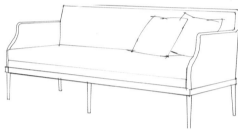

02　新建一個圖層，然後用打底筆刷把暗部刻畫出來。

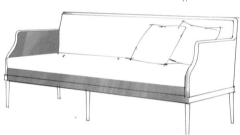

03　畫出靠背和扶手暗部的顏色，注意表現出漸變效果。

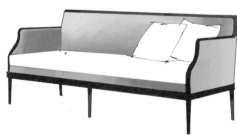

04　用生鏽腐爛筆刷和布紋筆刷深入刻畫沙發的局部細節，整體調整畫面，完成繪製。

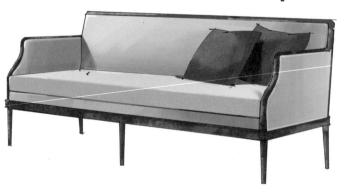

5.4 床的畫法

5.4.1 現代單體床

01 大致勾勒出床的線稿,用不同的線條表現出不同的材質。

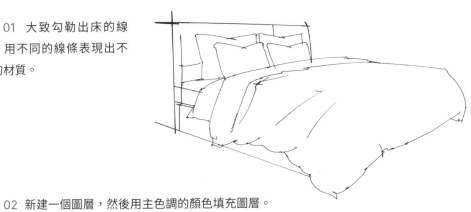

02 新建一個圖層,然後用主色調的顏色填充圖層。

03 用打底筆刷把被單的暗部和灰部顏色表現出來。

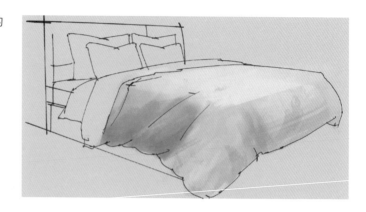

04 畫出床頭的靠背，注意受光的地方顏色要亮一些，被單底下的顏色暗一些，整體處理好黑白灰漸變關係。

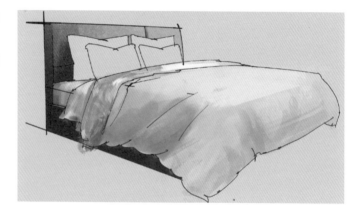

05 把枕頭依次畫出來，注意前後關係，讓枕頭更有立體感。

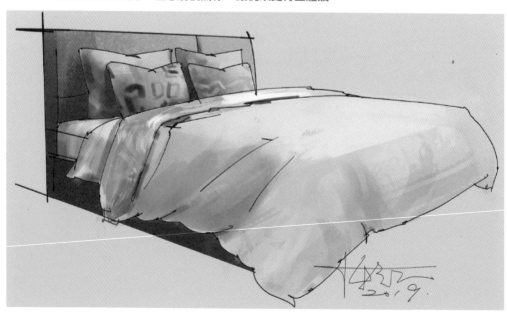

5.4.2 現代中式風格床

打底筆刷　　　　　　　輪胎筆刷　　　　　　　光暈筆刷

01　開啟「繪畫輔助」功能，定出消失點，概括性地繪製出床的概念草圖。

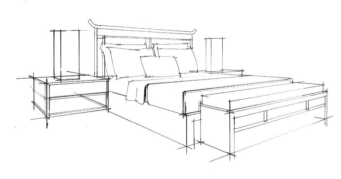

02　降低草稿圖層的不透明度，新建一個圖層，繪製床的具體線稿。

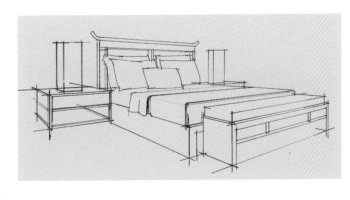

03　新建一個圖層，置於線稿圖層之下，然後填充顏色，作為畫面的主色調。

04 用打底筆刷表現出燈光和空間的明暗效果。

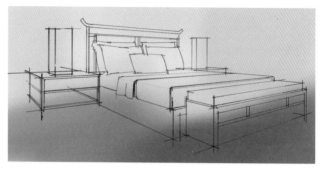

05 把床品部分繪製出來。

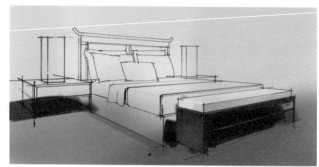

06 深入刻畫床頭櫃和床墊的質感,畫時一定要注意顏色的深淺變化。

07 用光暈筆刷繪製被單和燈光,注意中間的位置比較亮,最前面的位置比較暗,最後用輪胎筆刷表現出地面的質感。

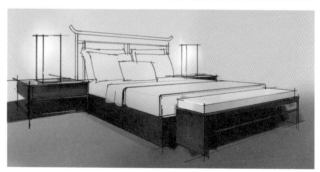

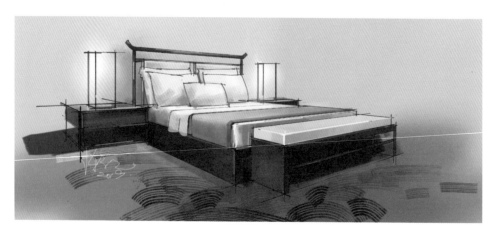

5.4.3 北歐風現代簡約床

本案例使用的筆刷

打底筆刷　　　　　邊緣模糊筆刷　　　　　磨砂筆刷

01 繪製出床的線稿。

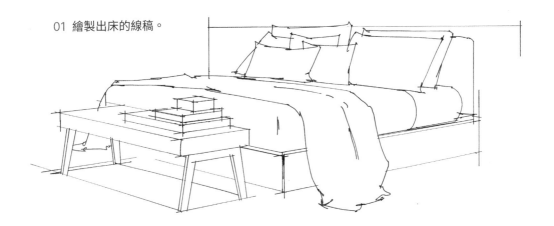

02 新建一個圖層並用主色填充整個圖層，然後用打底筆刷繪製出床墊的明暗關係。

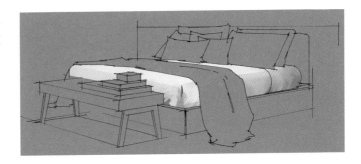

03 用邊緣模糊筆刷把被單畫出來，注意要表現出被單柔軟的質感。

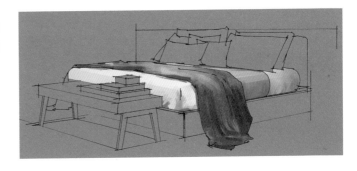

04 繪製出枕頭的顏色和質感，要體現出立體感。然後繪製出床頭和床體的顏色。

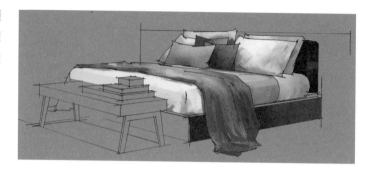

05 完善床品的明暗關係和色彩效果。然後用磨砂筆刷畫出地毯的紋理，要注意前面的顏色比較重，後面的顏色比較亮，牆體沒有進行細緻的刻畫，這樣可以形成對比。

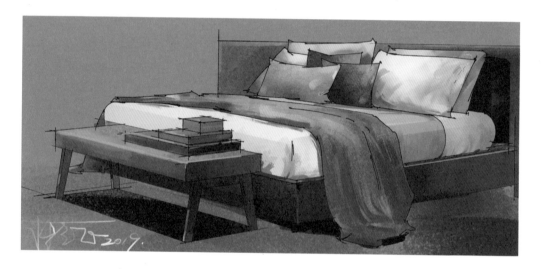

5.4.4 豪華單體床

本案例使用的筆刷

燈光筆刷

木紋 8 筆刷

地毯筆刷

打底筆刷

邊緣模糊筆刷

磨砂筆刷

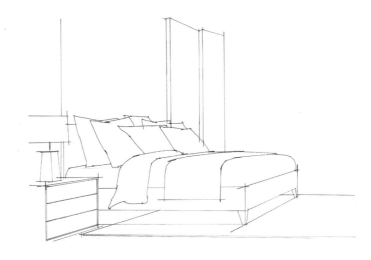

01 繪製出床的線稿，注意比例和透視關係。

02 新建一個圖層，然後用主色調的顏色填充整個圖層，接著用打底筆刷畫出前面的櫃子和檯燈。

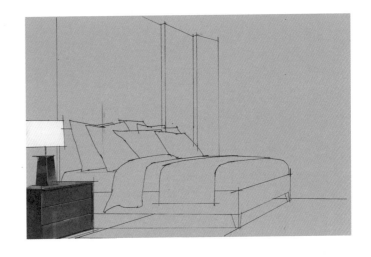

03 用邊緣模糊筆刷繪製床墊、被單和床體的顏色，注意對明暗層次關係和紋理的表現。

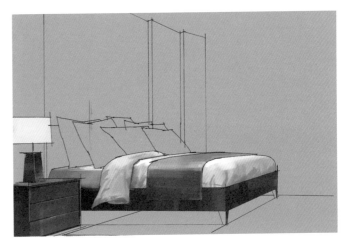

04 繪製出其他床品的色彩，注意物品之間的聯繫和光感對比。

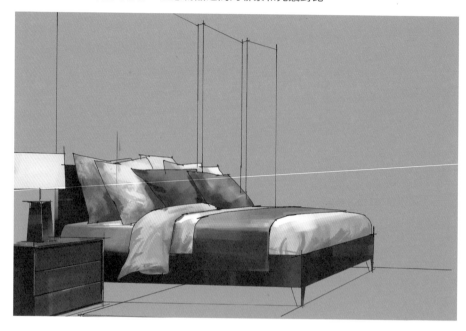

05 用木紋 8 筆刷、磨砂筆刷和燈光筆刷把牆體的質感表現出來，注意表現牆體的前後關係和光感。最後用地毯筆刷畫出地面上的毛毯，這是一張概念化的快速表現圖，不需要刻畫得面面俱到。

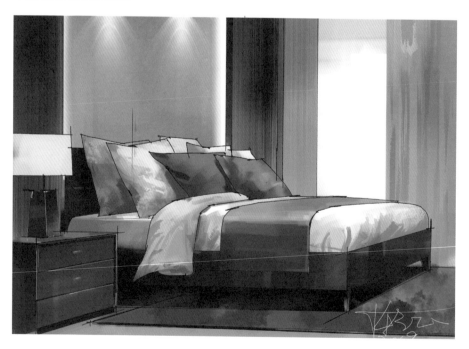

5.4.5 歐式單體床

打底筆刷　　　　　　新聞紙筆刷　　　　　　狂熱筆刷

布紋筆刷 2　　　　　三角星座筆刷

01　繪製出床體的線稿，注意形體的比例和結構關係。

02　新建一個圖層並填充顏色，統一畫面色調，再用打底筆刷輕掃，畫出白色床單。

03 用布紋筆刷 2 對床頭部分進行垂直平鋪，注意把握好明暗關係。

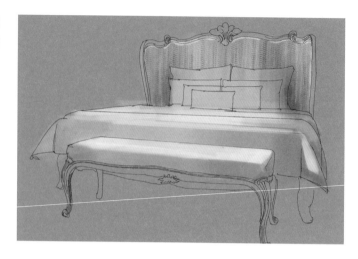

04 用打底筆刷塑造枕頭的立體感。

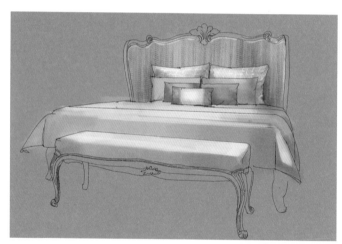

05 用所列舉的其他筆刷對應刻畫畫面中各物體的不同材質，注意光影效果的表現。

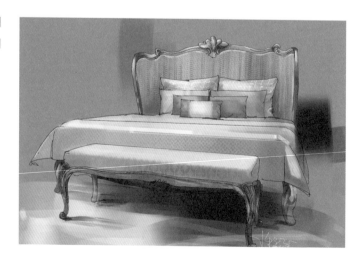

5.5 燈具的畫法

5.5.1 檯燈

本案例使用的筆刷

打底筆刷

01 用軟體自帶的「中性筆」繪製線稿，注意透視關係。

02 框選燈罩，然後用打底筆刷繪製出燈罩的固有色，注意表現出燈罩的通透感。

04 繪製出燈罩其他部分的顏色，最後調整畫面的對比度和反光。

03 用打底筆刷繪製出燈座的玻璃質感，畫時要注意反光和高光。

5.5.2 壁燈

本案例使用的筆刷

| 布紋肌理筆刷 | 淺色筆筆刷 | 燈光筆刷 |

掃碼看影片

01 用軟體自帶的「中性筆」繪製出壁燈的線稿。

02 新建一個圖層並填充背景色，然後用布紋肌理筆刷繪製出燈罩的固有色，注意色彩的漸變效果。

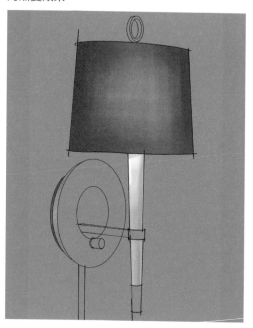

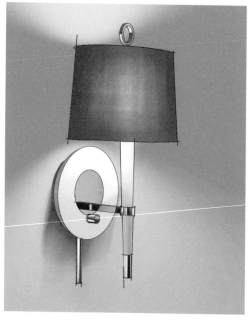

03 畫出壁燈其他結構的顏色，用淺色筆筆刷表現出金屬質感，最後用燈光筆刷繪製出燈光照射的效果。

5.5.3 中式落地燈

01 用軟體自帶「中性筆」繪製出中式落地燈的線稿。

03 用淺色筆筆刷和條紋筆刷繪製出燈罩的質感，渲染出燈光效果。

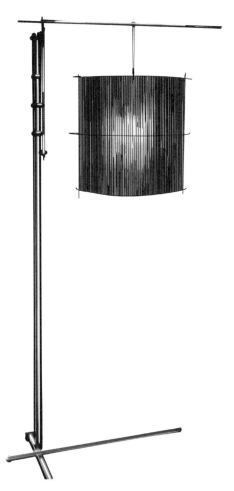

02 用打底筆刷繪製出燈罩的固有色，然後用淺色筆筆刷繪製出不鏽鋼燈架的質感。

5.6 其他軟飾品的畫法

5.6.1 窗簾

本案例使用的筆刷

打底筆刷　　　　　植物筆刷　　　　不規則畫筆筆刷

掃碼看影片

01　用軟體自帶的「中性筆」繪製窗戶和窗簾的線稿。

02　新建一個圖層，置於線稿圖層下，然後為該圖層填充底色。

03　選擇玻璃窗區域並填充白色，然後用植物筆刷概括地繪製出窗外的景色。

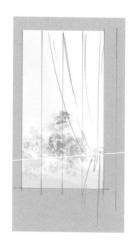

04　用打底筆刷繪製出牆體的漸變顏色，然後用不規則畫筆筆刷概括地繪製出窗簾的暗部，最後對窗戶的結構進行細化。

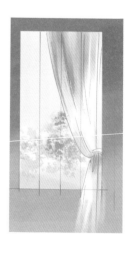

5.6.2 盆栽綠植

本案例使用的筆刷

布紋筆刷

植物筆刷

打底筆刷

淺色筆筆刷

01 用軟體自帶的「中性筆」繪製出花架的線稿，然後用磨砂筆刷繪製出花盆的顏色。

02 用植物筆刷繪製植物，先畫淺色再畫深色，畫的時候要注意明暗關係和層次感。

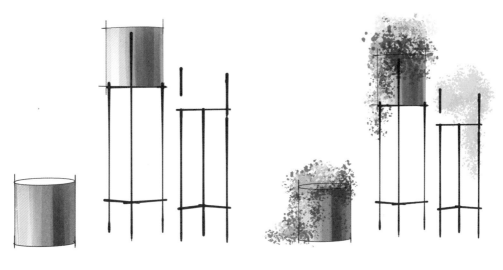

03 完善畫面，用打底筆刷和淺色筆筆刷繪製出植物和支架的高光。

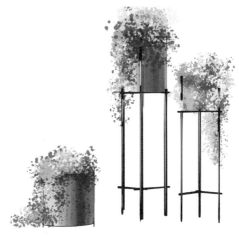

5.6.3 花瓶

01 用軟體自帶的「中性筆」繪製出盆栽花瓶的線稿。

02 用打底筆刷平鋪出花瓶的底色，不需要刻畫太多細節，表現出大致的明暗關係即可。

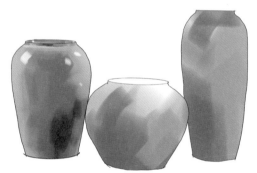

03 刻畫花瓶的明暗交界線、反光部分和高光部分，注意高光的位置、大小和形狀。

04 用樹枝肌理筆刷繪製出花瓶上面的花紋。

5.6.4 雕塑

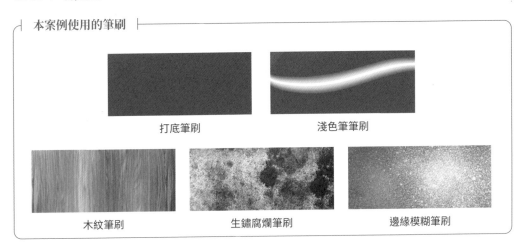

打底筆刷　　　　　　　　淺色筆筆刷

木紋筆刷　　　　生鏽腐爛筆刷　　　　邊緣模糊筆刷

掃碼看影片

01 用軟體自帶的「中性筆」繪製雕塑的線稿，用線條簡單地表現明暗關係，這樣可以突出光影的效果。

02 新建一個圖層，並將圖層放到線稿圖層下，然後用打底筆刷繪製出漸變色的背景。

03 用打底筆刷把雕塑的受光部分提亮，注意高光、暗部、投影和反光的位置。

04 用生鏽腐爛筆刷繪製出底座的質感，然後用淺色筆筆刷繪製底座下的光影，進一步表現出畫面的氛圍，用木紋筆刷和邊緣模糊筆刷刻畫背景的肌理與質感。

第 6 章

組合傢具表現技法

6.1 組合櫃子的畫法

6.1.1 現代電視櫃

打底筆刷　　　　木紋筆刷　　　　掛畫筆刷　　　　光暈筆刷

掃碼看影片

01　用軟體自帶的「中性筆」繪製櫃子和裝飾品的線稿，注意線條的粗細變化。

02　新建一個圖層，然後用打底筆刷畫出牆體的顏色，再把櫃子正面的漸變效果刻畫出來，接著用木紋筆刷把櫃子的受光部分表現出來。

03 繪製畫框的投影，然後用掛畫筆刷繪製出裝飾畫，注意點線面的結合。

04 用光暈筆刷繪製出燈光效果，然後刻畫裝飾品的細節，完成繪製。

6.1.2 玄關櫃

01　用軟體自帶的「中性筆」繪製玄關櫃的線稿。

02　新建一個圖層作為上色圖層，然後用打底筆刷繪製出背景的基本顏色，這時不需要畫太多細節。

03 用打底筆刷重點刻畫櫃子正面的漸變效果和凹凸感的造型，加強櫃子的素描關係和光感。

04 用掛畫筆刷、投射燈筆刷和植物筆刷重點刻畫裝飾品和燈光效果，對椅子和地面不用做太多的刻畫，這樣可以更好地突出主體。

6.2 組合沙發的畫法

打底筆刷　　　　　　水墨水彩筆刷

磨砂筆刷　　　　木紋 8 筆刷　　　　植物筆刷

掃碼看影片

01 用軟體自帶的「中性筆」畫出線稿。

02 先用木紋 8 筆刷繪製出左邊背景的肌理，然後用水墨水彩筆刷繪製出燈光照射的光感。

03 用打底筆刷、磨砂筆刷、植物筆刷和水墨水彩筆刷繪製左邊的沙發、地毯和背景，然後繪製中間的小圓桌。

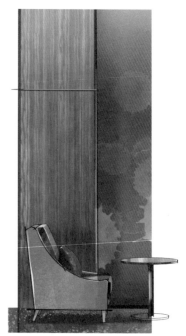

04　採用鏡像的方法把左邊
繪製的內容複製一份移到右邊拼
拚接好，這樣就完成了。

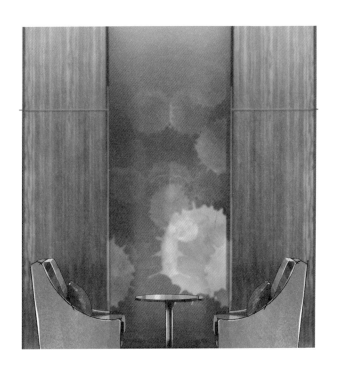

▌6.3 組合椅子的畫法

┤本案例使用的筆刷├

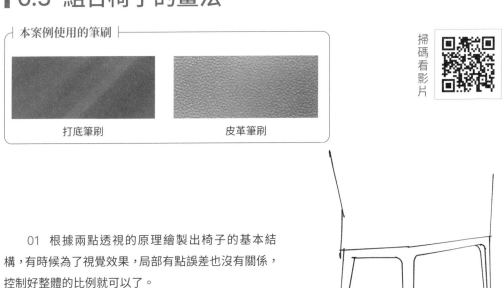

打底筆刷　　　　　　　皮革筆刷

掃碼看影片

01　根據兩點透視的原理繪製出椅子的基本結
構，有時候為了視覺效果，局部有點誤差也沒有關係，
控制好整體的比例就可以了。

02 完善椅子的輪廓，注意線條粗細變化。

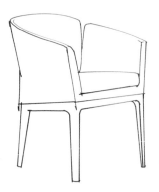

03 把旁邊另一把椅子的扶手和坐墊概括地繪製出來。

04 完善另一把椅子的輪廓和結構，注意物體近大遠小的透視關係，完成線稿的繪製。

05 新建一個圖層，然後用打底筆刷在椅子的暗部畫出一層固有色，這時不需要畫太多的細節。

06 用打底筆刷繪製椅子灰部的固有色，顏色要比暗部的淺，注意顏色的漸變效果和深淺變化。

07 繪製出椅子的投影，然後刻畫椅子腿，注意顏色深淺變化，並處理好明暗關係。

08 用皮革筆刷對椅子進行深入刻畫，完成繪製。

6.4 組合餐桌椅的畫法

本案例使用的筆刷

打底筆刷　　　　　　　植物筆刷

掃碼看影片

01 根據一點透視的原理，確定好餐桌椅的位置。

02 新建一個圖層，用打底筆刷繪製出其中一把椅子的明暗關係，然後用植物筆刷表現出椅子的肌理。

03 將繪製出的椅子的圖層複製兩份，對其中一份進行左右鏡像，然後調整椅子的位置。

04 採用同樣的方法繼續繪製出其他椅子，分別調整好椅子的位置。

05 把桌子的暗部和桌面反光的感覺表現出來，投影和周圍的環境不需要進行詳細刻畫，這樣更能夠突出主體。

6.5 茶桌的畫法

打底筆刷　　　　　　　　　布紋肌理筆刷

大理石材質筆刷　　　　　閃光筆刷　　　　　　條紋筆刷

01　把茶桌的大致形狀繪製出來，以方盒子的形式概括地繪製出石凳。

02　新建一個圖層，然後用打底筆刷繪製底色，注意光源的位置和光感的表現，以及對整體明暗關係的處理。

03 細化茶桌的木質紋理，注意表現出體塊的結構，以及對明暗色調的刻畫。然後用大理石材質筆刷繪製出石凳的質感。

04 用布紋肌理筆刷和條紋筆刷把背景的空間感和層次感大致地表現出來，不需要刻畫得太精細，營造一種朦朧的效果即可。

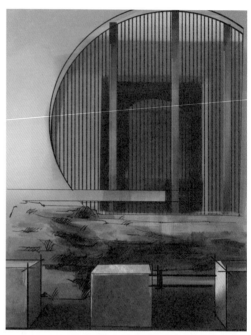

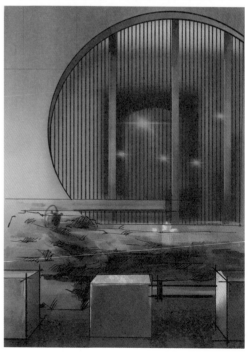

05 完善畫面的細節，調整整體色調。用閃光筆刷繪製出一個燈光點，然後複製幾份並調整至合適的大小和位置。

第 7 章

單色空間和彩色空間
效果圖表現技法

7.1 單色空間效果圖表現技法

掃碼看影片

01 新建一個圖層,然後根據透視關係繪製出空間的線稿,注意線條的疏密變化。

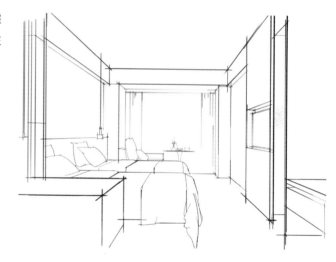

02 新建一個圖層,然後用打底筆刷繪製出天花板、牆面和地面,要處理好顏色的深淺漸變效果。

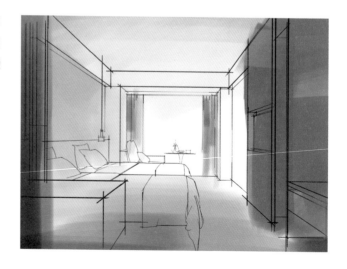

03 用打底筆刷從前面的物體開始刻畫。從暗部入手，再推畫到灰部做漸變效果，加強前面物體的黑白灰關係。

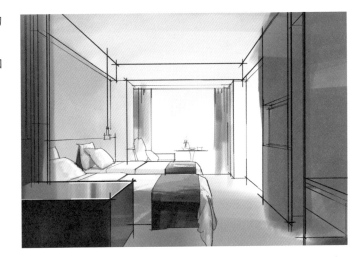

04 深入刻畫前面的物體和中間的主體內容。重點是對主體內容的刻畫，要強調造型並塑造出立體感。

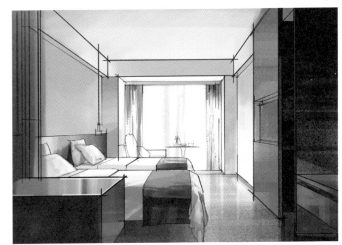

05 用植物筆刷刻畫桌面上的花，最後深入刻畫不同材質的質感，完成繪製。

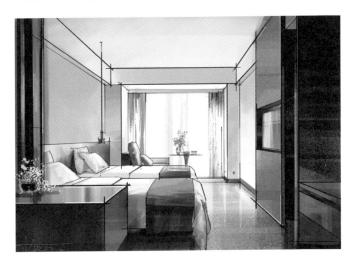

7.2 彩色空間效果圖表現技法

本案例使用的筆刷

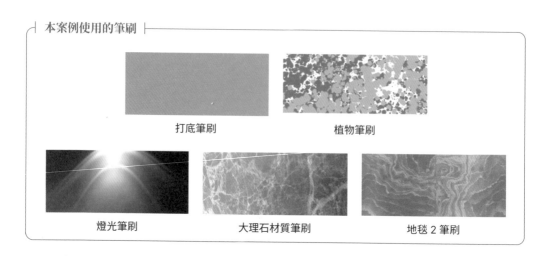

打底筆刷　　　　　　　　　　植物筆刷

燈光筆刷　　　　大理石材質筆刷　　　　地毯 2 筆刷

掃碼看影片

01 用軟體自帶的「中性筆」繪製出空間的線稿，畫的時候一定要注意線條的深淺變化，以及各物體造型的準確性。

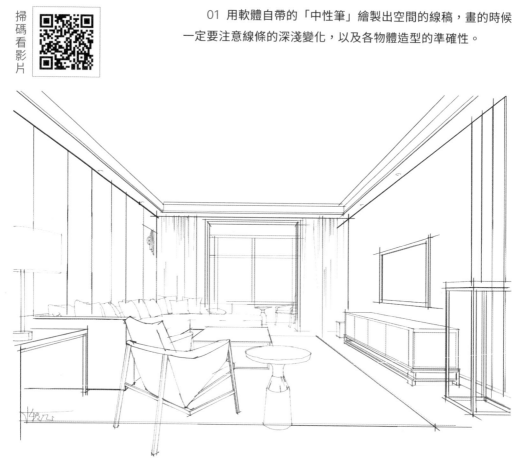

02 新建一個圖層，然後用打底筆刷給畫面中的物體鋪一層固有色。

03 從靠前的主體沙發開始，用沙發的固有色把明暗關係表現出來。

04 繪製出電視櫃的明暗效果,然後把電視櫃玻璃鏡面的質感刻畫出來。

05 用植物筆刷、大理石材質筆刷和地毯 2 筆刷完善畫面中的其他細節,如地毯、地面材質和燈光效果。用燈光筆刷畫出一個燈光點,然後複製幾份,逐一調整大小、位置和深淺變化,完成繪製。

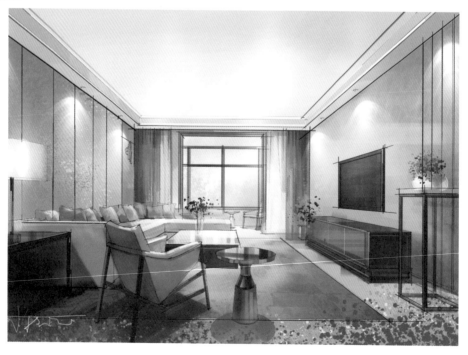

第 8 章

不同功能空間的效果圖
表現技法

8.1 客廳

| 大理石材質筆刷 | 輪胎筆刷 | 打底筆刷 | 邊緣模糊筆刷 |

01 根據透視原理確定畫面中空間的消失點，然後繪製出空間基本結構。

消失點的位置與畫面構圖密切相關，要根據畫面表現的主體確定。

窗簾的結構只需要用幾根線條表現即可，不用刻畫細節。

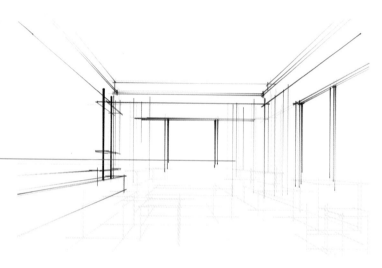

02 新建一個圖層，然後根據草圖繪製出具體的空間線稿。

注意區分線條的粗細，線條交叉的位置要出頭。畫時放鬆一些。

在畫具體的線稿時，沙發採用橫平豎直的線條表現，畫的過程中注意控制沙發的比例。

因為後期要上色，所以線稿不用刻畫得過於精細，也不用畫光影。

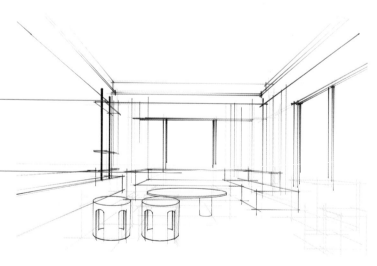

03 線稿繪製完成後，將草圖的圖層隱藏。

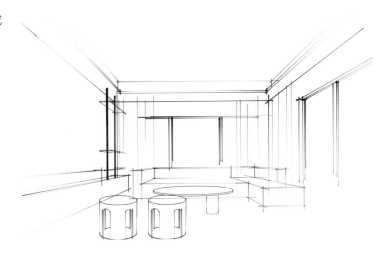

04 完善空間中的傢具和其他細節。

05 新建一個圖層並填充底色，接著繪製燈光和抱枕。

在刻畫燈光時，使用邊緣模糊筆刷根據透視的方向直接畫即可。

在畫抱枕時，筆者採用了一種更便捷的方式，導入抱枕的圖片，然後調整抱枕的位置和大小即可。

採用暖色作為底色，也是為了讓畫面更協調。

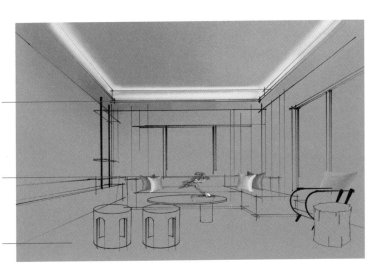

06 刻畫天花板材質和燈光照射效果，用大理石材質筆刷繪製電視牆和電視櫃，然後繪製出窗簾的質感。

天花板材質也是用邊緣模糊筆刷來表現的，而且選擇的顏色更暖一些，這樣色調更顯溫馨。

因為窗簾不是該畫面要表現的主體，所以不需要畫得過於精細，這個階段只需要刻畫出大致效果即可，可以結合使用打底筆刷和布紋肌理筆刷來表現。

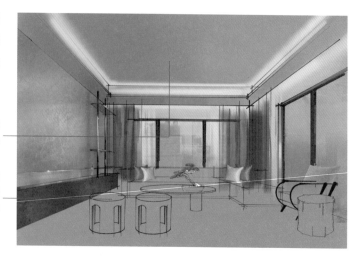

07 用貼圖的方式把窗外的景色表現出來。在處理傢具時，一定要考慮好光源的方向，把畫面中傢具的黑白灰關係表達清楚。

用貼圖方式處理窗外的景色時，一定要把圖片的不透明度和飽和度降低，如果圖片的顏色太鮮艷，會影響畫面的整體效果。

在表現傢具時，坐墊一般都是受光面，顏色最淺，側面的顏色相對會深，一定要把物體的面與面區分開。

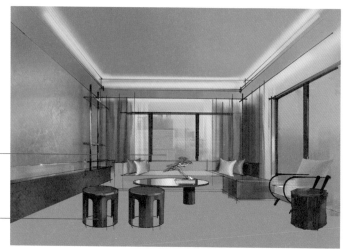

08 用輪胎筆刷繪製出地毯，然後整體調整畫面的黑白灰關係，完成繪製。

在表現地毯肌理的時候，要注意近大遠小的透視關係。並在靠近窗邊的地毯上加入冷色，讓畫面產生冷暖對比。

在刻畫地毯的時候，靠近窗邊的位置比較亮，遠離窗邊的位置比較暗，傢具底下也是暗部，遵循這個規律就能表現好地毯的明暗效果。

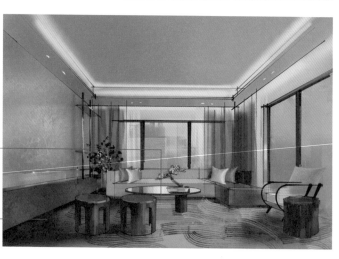

▎8.2 臥室

01 畫出牆體的框架線，然後把對應的傢具平面圖也畫出來，不用刻畫太多細節。

在畫草圖時，要把握好視平線的高度。

這一步不需要太在意線條的粗細，主要是讓自己能看明白，能明確空間中傢具的位置即可。

02 推敲確定傢具的尺寸，畫出草圖。

繪製的時候要注意傢具的大小和比例，假如牆體高度是 2.8 米，床頭靠背的高度是 1 米，那麼在繪製時就能以此作為參考。

03 新建一個圖層，然後根據草圖繪製出空間的具體線稿。

在繪製具體線稿時要注意線條的粗細變化。

因為後期需要上色，所以這個階段只需要畫出大致的造型即可。

04 新建一個圖層並填充底色，目的是讓畫面更加統一。

在填充顏色的時候，線稿圖層在上面，顏色圖層在下面，這樣上色就不會影響線稿圖層。

填充的顏色需要根據畫面的色調來選擇，將填充的顏色作為畫面的主色。

05 繪製天花板和床頭背景，注意黑白灰關係。

在鋪色調的時候要考慮畫面的光影關係，分清楚光源是以室外的自然光為主還是以室內的燈光為主。如果是以室外的自然光為主，那麼牆體上的漸變就是近處為暗色，遠處為淺色。如果是以室內的燈光為主，那麼牆體的漸變就是上淺下深。

上色的基本流程是先畫基本的色調，再畫物體的材質。

06　用打底筆刷把軟裝部分的床頭背景、窗簾、床墊表現出來，深入刻畫整體空間的層次，然後把窗戶外面的物體表現出來。

窗外的景色可以徒手畫，也可以採用貼圖的方式表現。因為該圖屬於夜景，所以外面的景色偏冷色調。

在畫窗簾時不需要畫得太精細，因為它不是刻畫的重點，概括表現即可。

在表現床墊時，床墊頂部受到燈光的影響顏色會比較淺，而側面的顏色較深。

在畫床頭背景時，要區分上面和下面的顏色，材質可以隨意選擇。

07　牆面上的燈光可用燈光筆刷畫出來，然後根據空間調整燈光的大小和位置，最後深入調整不同材質的反光部分和畫面的對比度。

在畫牆體上的投射燈時，需要先創建一個新圖層，然後畫一個燈光，接著透過 3 隻手指在螢幕上同時滑動，即可複製、黏貼，最後調整燈光的大小和位置就可以了。

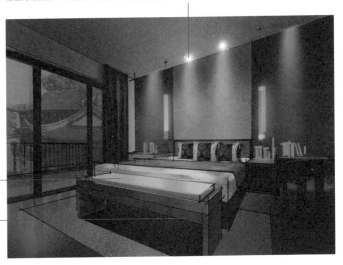

深入刻畫階段需要做的就是把質感表現到位，特別是材質在燈光照射下的深淺變化。

在畫木材質的反光時，要弄清楚反光的位置，並採用垂直方向運筆的方式畫反光。

8.3 餐廳

本案例使用的筆刷

燈光筆刷　　　　打底筆刷

邊緣模糊筆刷　　輪胎筆刷　　大理石材質筆刷

01 根據透視原理畫出空間的立面造型。

本案例屬於一點透視,因此線條都是採用橫平豎直的方式畫出來的。在勾勒裡面結構時,要注意推敲立面的具體造型。

02 畫完草稿後將圖層的不透明度降低,然後用「中性筆」根據草圖進一步完善空間的結構。

用「中性筆」繪製線稿時,要注意線條粗細變化,線條相接的地方要出頭,這樣畫出線條才不會生硬、呆板。

在繪製立面造型的時候要注意結構的空間關係。

03 將所有的牆體和造型繪製出來，完成線稿的繪製。

這一步不用把材質和光影畫出來，後面通過上色表現會更快、更真實。

在繪製造型的時候，一些多餘的線條需要擦除，而且線條之間都需要閉合，以免後期上色時出現框選不了的問題。

04 新建一個圖層，使用打底筆刷畫出大致的色彩關係，然後對木材質進行刻畫。

在畫木材質時，要先表現明暗關係，當體塊的面與面區分開後，再新建一個圖層，用木材質的筆刷刻畫就會非常簡單了，畫的同時注意上下顏色的深淺變化。

處理空間、形體、結構、明暗關係時也需要注意色彩的冷暖變化，同時注意控制筆觸大小。整體色調應該比較明快，不要出現過重的顏色。

05 刻畫玻璃材質和木材質，注意處理好反光。

刻畫天花板上的木材質時，要考慮好前中後的顏色深淺變化。

刻畫玻璃材質時應該選擇比較淺的顏色，注意顏色上深下淺的變化，還有對高光的處理。如果需要表現反光，要根據透視來畫反光部分。

06 完善立面的材質表現，把餐桌椅的草圖畫出來。

在表現餐廳背景牆時，先畫出一個六邊形的線稿，然後複製黏貼即可。上色時需要新建一個圖層，這樣線稿和色彩互不影響，此外還需要注意顏色的上下漸變關係。

對左邊的大理石材質先用打底筆刷畫出深淺變化，然後用大理石材質筆刷表現紋理，大理石紋理的顏色和底色不要太接近，否則很難顯示出來。

在表現餐桌椅時，需要新建一個圖層，畫的時候注意把握好比例。

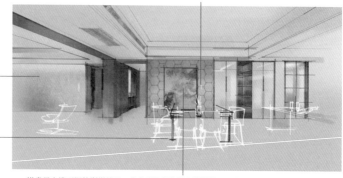

掛畫呈上淺下深的漸變效果，此處用的是軟體自帶的筆刷，也可以根據自己的喜好隨意進行表現。

07 用大理石材質筆刷把地面的大理石材質表現出來，然後繪製投射燈，並完善畫面的整體效果。

投射燈的繪製方法前面講過。在畫燈具時要遵循透視原則，表現出若隱若現的質感。

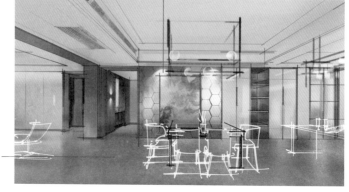

在畫地面的大理石材質時，要注意地面的光影關係，在餐廳主光源處的大理石顏色比較淺，遠離燈光處的顏色就會比較深。

08 新建一個圖層，重新把餐桌椅的線稿畫出來，然後調整畫面的細節，完成繪製。

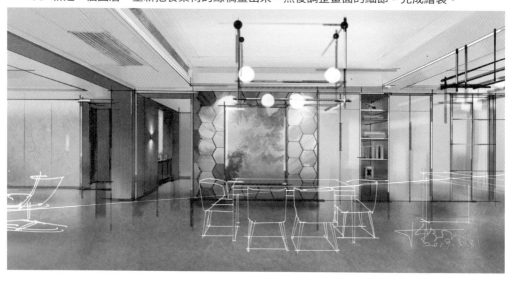

8.4 會客廳

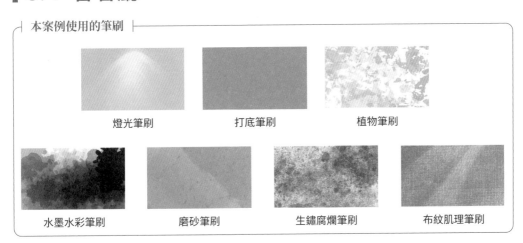

燈光筆刷　　　　　　打底筆刷　　　　　　植物筆刷

水墨水彩筆刷　　　　磨砂筆刷　　　　　生鏽腐爛筆刷　　　布紋肌理筆刷

01 先確定消失點，繪製出牆體框架透視線。

因為視平線的高低決定空間的進深感，所以要找準消失點位置。

02 對右邊的架子進行分割，注意比例關係。然後用方盒子的形式概括地繪製出天花板上的吊燈。

因為該空間是左右對稱的，並且整個空間會採用厚塗法上色，所以只需要畫好右邊，再透過鏡像的方式即可得到左邊。

03 新建一個圖層，然後用打底筆刷表現出空間的整體顏色。

右邊格子由於受到燈光的影響，顏色上下重、中間淺。

04 豐富牆體的結構。遠處的背景牆用木材質表現，同時用線條把中式屏風的格子表現出來，要控制好格子的大小。

05 豐富右邊架子的黑白灰關係，讓畫面具有光感。

選用淺色一步一步提亮右邊的格子，這樣就可以把物體的空間感表達出來。在表現高光時，只需要在中間提亮。

06 用打底筆刷繼續豐富和完善天花板的顏色，然後細化吊燈的造型，畫時要注意透視關係。在畫暗藏的燈時，要控制好燈光邊緣的柔和度，並具要表現出漸變效果。

07 將繪製好的右邊的空間另存一份，然後重新導入進來進行鏡像處理，接著調整好位置就可以得到一張左右對稱的圖。注意一定要對齊，如果不對齊會影響整體效果。

08 用線框的方式把傢具的結構關係表現出來。

在畫傢具的線稿時，一定要控制好比例和左右對稱關係，如果沒有控制好傢具的比例，整個空間要麼會顯得很壓抑，要麼會顯得很空曠。

09 降低傢具草圖圖層的不透明度，然後新建一個圖層重新繪製一遍，將傢具的結構表達清楚。

10 開始為傢具和地毯上色，畫時要注意黑白灰關係和投影關係。

地毯可以選用一些水墨筆刷進行表現，無論怎麼畫，最重要的是處理好光感，因為主要的光源是從頭頂上打下來的，所以在茶几週圍會比較亮，而遠離茶几的地方就會比較暗，把握好這一規律就很容易畫出地毯的光感效果。

因為在整個空間中，傢具不是表現的重點，所以只需要把大的明暗關係和體塊關係表現出來即可。另外，靠枕和桌花要選用紅色調進行表現，這樣整體的色彩才會有聯繫。

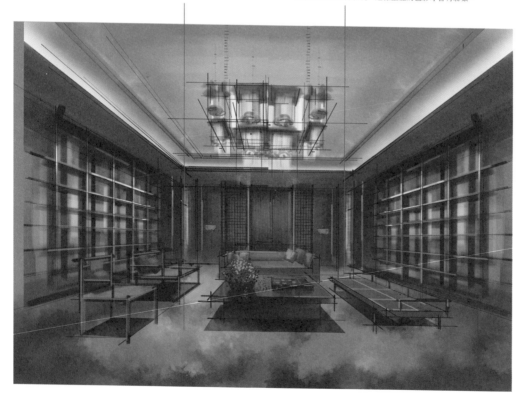

11 把最前面的兩個靠枕畫出來，然後複製一份移到另外一邊，畫的時候要考慮色彩的鮮豔程度。最後裁切一些多餘的邊緣，讓畫面顯得更加完整。

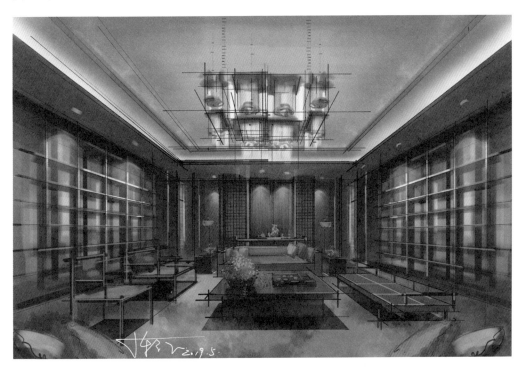

8.5 會議室

本案例使用的筆刷

邊緣模糊筆刷　　　　輪胎筆刷　　　　打底筆刷

植物筆刷　　　　圓圈燈筆刷　　　　地毯筆刷

01 採用草圖的方式把牆體的框架和各平面的透視關係表達清楚。

畫草圖其實就是推敲空間的平面關係和立面的造型，千萬不要帶著一種一定要畫成與書中圖片一模一樣的心態，重點是將思路理清楚，這樣以後就可以舉一反三。

02 新建一個圖層，根據草圖開始繪製空間的具體線稿。

畫具體線稿的時候先把草圖圖層的不透明度降低，線條與線條之間交接的地方要出頭，並且要控制好運筆的力度和線條的粗細。

03 回到草圖圖層，將草圖圖層的不透明度調高，然後對辦公桌和椅子進行拉伸。接著新建一個圖層繪製出傢具，只需要畫出一個椅子，然後複製黏貼，再調整椅子的位置和大小即可。

04 完善畫面的線稿。刻畫時把結構和大關係表達清楚就行，沒有必要排線。

對天花板上的燈只需要確定出位置即可。

畫遠處的畫框時要注意透視變化，要遵循線條外粗內細的規律。

畫辦公桌的時候要新建一個圖層，再根據草圖畫出準確的結構。

05 新建一個圖層，然後選擇黃灰色填充
整個圖層，線稿圖層在色彩圖層上面，這樣上
色時就不會覆蓋到線稿。

天花板和牆體都要表現出漸變效果。

在畫櫃子時要考慮好上下顏色的漸變關係，要遵循上下重、中間淺
的規律，畫完大的底色關係後再選用木材質筆刷表達肌理，盡量選擇
淺色，以便凸顯出木材質的肌理。

06 對畫面進行深入刻畫。

掛畫採用貼圖的方式處理，導入圖片後注意調整圖片的大小、
位置和色調。

刻畫辦公桌時一定要注意頂部是淺色、側面是深色，而且在畫
的過程中要考慮好每個面的漸變關係，並不是整體平塗。

07 深入刻畫畫面中的傢具和各種飾品的表現。

在畫燈具的過程中，要遵循好近大遠小的透視規律

掛畫處於靠後的位置，只需要把握好大的形體關係即可。

桌子上的花瓶採用貼圖的方式表現，注意調整圖片的亮度和對比度，然後用植物筆刷刻畫花朵，要表現出花的蓬鬆感，不要畫得太過瑣碎。

椅子的扶手和靠背用深灰色平塗，刻畫出一些細節的高光。因為坐墊受到燈光的影響，所以顏色會比較淺。

地毯可以用筆刷繪製也可以用貼圖表現，控制好投影的深淺變化就可以了。畫木地板時要表現出肌理和通透感。

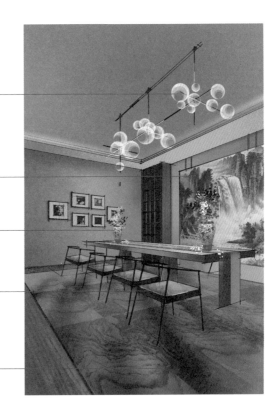

08 把多餘的一些畫面裁切掉，最後再進一步調整局部的細節，完成繪製。

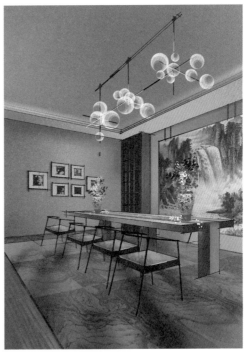

▌8.6 辦公前台

01　開啟「透視輔助」功能，然後確定消失點的位置，畫出前台的基本結構。

02　在畫前台背景時要考慮好立面造型，以及分割比例的合理性，把握好比例關係才會有空間感。在畫天花板上的木紋材質時要用雙線，這樣才能表現出其厚度。

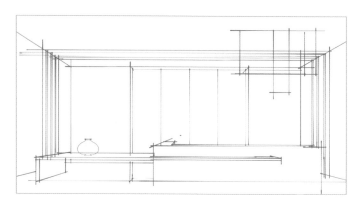

03　調整線條的顏色，將線框改成黑色。

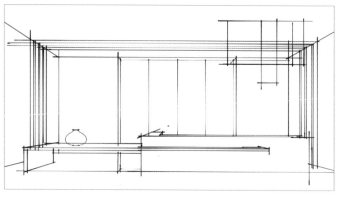

04 新建一個圖層並填充底色，讓畫面的色調更協調。

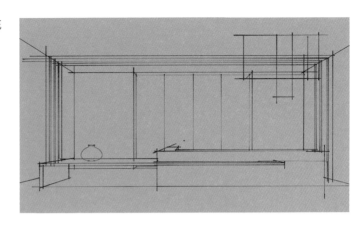

05 再新建一個圖層，然後將該圖層移至線稿圖層下面，接著用邊緣模糊筆刷畫出背景的明暗關係。因為主要的光源是從中間的投射燈和吊燈發出來的，所以邊緣顏色重、中間顏色淺。

06 新建一個圖層，然後用木紋筆刷刻畫天花板的材質，畫時要注意亮度和漸變關係。

07 刻畫前台背景的材質。畫大理石背景牆時要框選該區域，然後用打底筆刷或其他筆刷繪製出深淺變化。再新建一個圖層，刻畫大理石的紋理，注意區分紋理的顏色與底色。對背景中的紅色岩石採用同樣的方法進行處理。

08 將左右兩邊牆體的顆粒感底色刪除，然後對前台進行上色。

在畫木材質時也要區分亮部和暗部。

在畫大理石材質時，至少一定要用兩個圖層，一個是底色圖層，另一個是紋理圖層，紋理的顏色要麼比底色深、要麼比底色淺，這樣才能表現肌理。

在畫前台時，要注意頂部是受光面，側面是背光面，要把兩個面的顏色區分開。

09 用邊緣模糊筆刷對地面進行刻畫，畫時要注意中間亮兩邊暗，顏色是有變化的。

用邊緣模糊筆刷在牆體的左右兩邊繪製出深淺不同的顏色，注意上重下輕。

對牆體和天花板上的木線條也要進行大色塊區分，畫的過程中一定要控制好顏色的深淺變化。

刻畫地面材質時要新建一個圖層，因為視覺中心在中間，所以地面的顏色也是在中間且比較亮，而四周不會受到太多燈光的影響，所以顏色比較暗。

10 刻畫燈光和植物材質，然後調整畫面的黑白灰關係，完成繪製。

在畫前台背景後面的投射燈時要先新建一個圖層，用投射燈筆刷畫出一個，接著用 3 隻手指在螢幕上向上往下滑動進行複製黏貼，最後調整燈光的大小和位置即可。

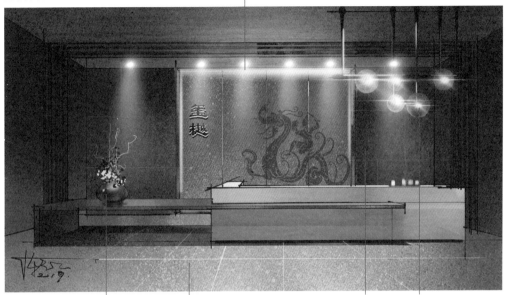

畫植物時要處理好陶瓷罐子的高光和反光，筆觸不能太碎，盡量整體一點，而且顏色選用了暖色調，能讓整個畫面更加協調。

分割地面時注意透視關係。

大理石背景牆用淺灰色線條分割，畫出磚的結構，這樣能讓畫面顯得更有層次感。背景牆的圖案採用貼圖的方式處理。文字可以手寫，也可以將做好的文字圖片直接插進來。

畫前台上面的吊燈時，要考慮好燈泡的造型。發光體的閃光點用圓圈燈筆刷直接在畫面上點就可以了，在畫的過程中要注意閃光點的大小和位置。

▌8.7 會所空間

本案例使用的筆刷

打底筆刷

皮革筆刷

植物筆刷

鋸齒狀筆刷

01 新建一個圖層，然後用藍色繪製出空間草圖。繪製時開啟透視輔助功能，把大體的空間關係表達出來就可以了。

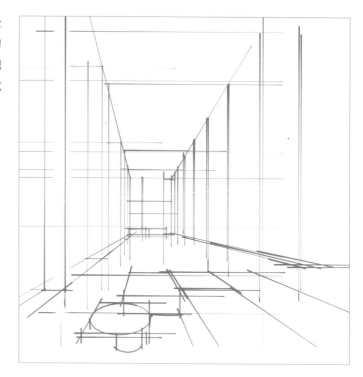

02 降低草圖圖層的不透明度，然後新建一個圖層，開始繪製空間的線稿。從局部開始刻畫，畫的線條要有粗細之分，線與線之間必須要出頭。

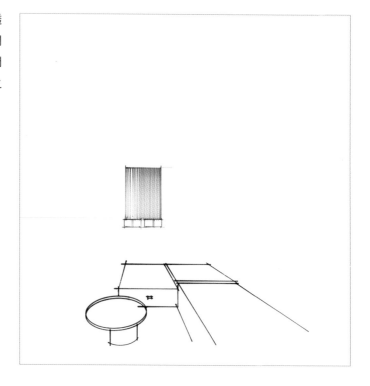

03 完成空間線稿圖的繪製，注意大的結構關係要畫準確。

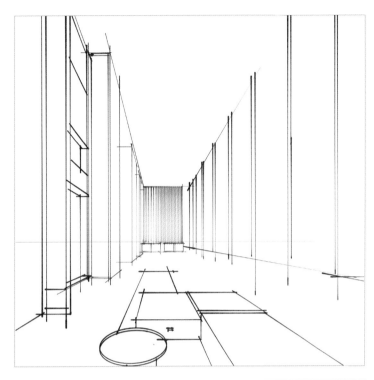

04 新建一個圖層，將該圖層移至線稿圖層下面，然後填充顏色，並用打底筆刷表現出整體的色彩關係。這時無須注意太多細節，把握好大的明暗關係和固有色關係即可。

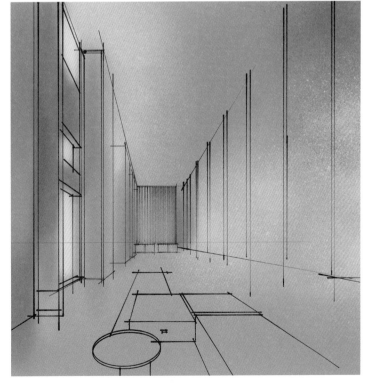

05 開始刻畫前台背景牆
的質感。

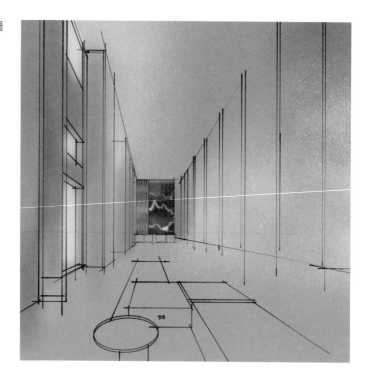

06 繪製出牆體的材質和
天花板上的暗藏燈。

畫天花板上的暗藏燈時,可用邊緣模糊
筆刷進行刻畫。

在畫左邊的木材質時要注意結構比例和
分割關係,以及線條的粗細變化。

畫右邊的材質時要開啟「繪畫輔助」功能,
這樣畫出來的線條才能橫平豎直。

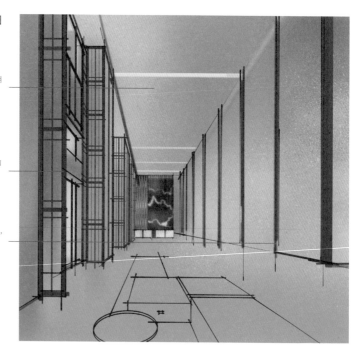

07 新建一個圖層，然後
將該圖層調整到木線條圖層下
面，接著用打底筆刷畫出燈
光，注意燈光的顏色要柔和，
漸變要自然。

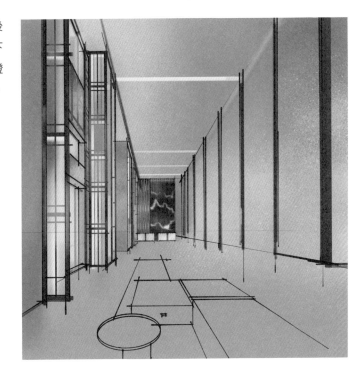

08 刻畫傢具的質感。這
時要注意整體明暗關係和傢具
之間的空間關係，繪製時要靈
活利用筆刷和圖層。

09 刻畫天花板時可以選
用軟體自帶的筆刷,用筆刷本
身的肌理感表達出軟膜的天
花造型,注意把握好透視規
律。用白色大致畫出天花板上
筒燈的形狀即可,注意調整筒
燈的位置和大小。

10 將畫好的圖另存一
份,然後導入該圖片進行垂直
翻轉並調整位置,接著調整畫
面的不透明度和純度讓地板產
生有倒影的效果。

8.8 大廳空間

本案例使用的筆刷

邊緣模糊筆刷

大理石材質筆刷

打底筆刷

小數點筆刷

01　根據透視關係繪製出空間的線稿，注意把握好視平線的高度。

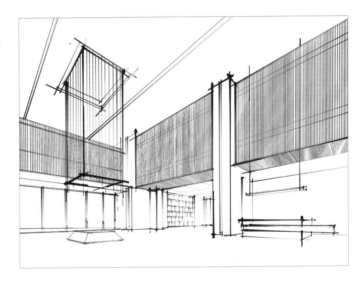

02　新建一個圖層並填充底色，讓畫面的色調更統一。

在填充顏色時，線稿圖層在上面，顏色圖層在下面，這樣就不會影響線稿。

因為畫面整體為暖色調，所以在填充顏色時可以選擇暖色調的顏色進行填充，以作為畫面的基調。

139

03 為了更好地表現出塊面感，需要將牆體上的直線條隱藏。然後新建一個圖層，並將該圖層移至線稿下面，接著調整畫面的整體色彩關係。在刻畫大理石材質時，需要區分牆體的兩個面的明暗。

04 採用貼圖的方式表現窗外的景色，將貼圖導入進來之後，需要降低貼圖的不透明度、亮度和純度。

05 書櫃屬於遠景，不是畫面的主體，因此只需要表現出基本的色彩關係即可。然後讓牆體上的直線條顯示出來，以使畫面更完整、協調。

06 採用平塗的方式畫出地面的材質，注意對倒影的處理。

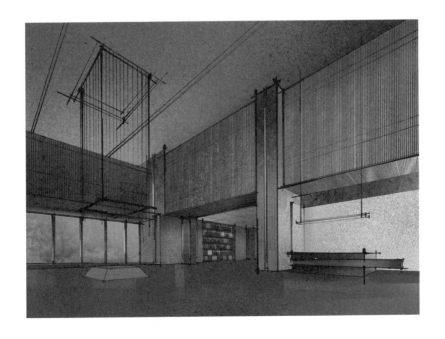

07 刻畫吊燈的材質和前台背景的圖案。

在畫吊燈時需要新建一個圖層，然後用白色刻畫，注意顏色的變化和光感的表現。

前台背景的圖案用貼圖的方式處理，注意調整好貼圖的位置、顏色和不透明度。

08 調整好畫面的黑白灰關係，然後加入壁燈。接著對地板進行細緻刻畫，注意光線的冷暖和顆粒感的營造。刻畫地板更多是對光影的處理，而不只是刻畫大理石材質本身。

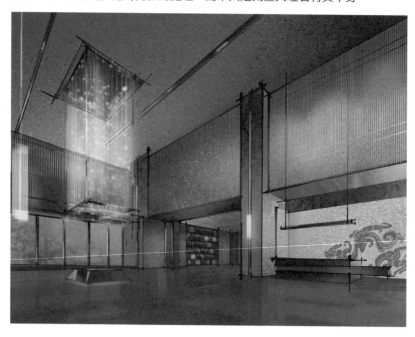

第 9 章

室內夜景效果圖
表現技法

9.1 室內夜景效果圖表現技法 ｜ 9.2 衛浴空間夜景效果圖表現技法
9.3 前台空間夜景效果圖表現技法

▌9.1 室內夜景效果圖表現技法

夜景效果圖的明暗對比強烈，一般室外天空的顏色偏冷色調，室內多使用暖色調，光源一般為環境光且光源較為複雜，建築立面的明暗變化較為柔和。

繪製夜景效果圖比繪製日景效果圖的注意事項多，主要有以下幾點。

第1點，環境光和其他光源要相互搭配，畫面不宜過亮，否則就沒有層次感。

第2點，與業主溝通時要了解清楚夜景的色調和所要表現的區域。

第3點，畫面的整體亮點不宜過多，主要表現1～2個即可，以免分散視覺中心。

第4點，理解效果圖所畫空間的屬性，對不同的空間要區別表現，如客廳、餐廳、衛浴空間等，不同的場所區域，夜景效果圖的表現效果都不一樣。

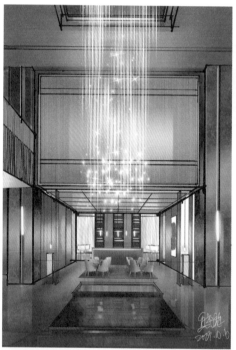

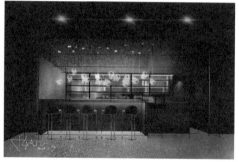

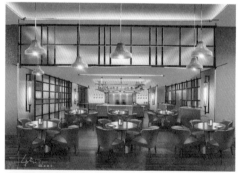

9.2 衛浴空間夜景效果圖表現技法

植物筆刷 1　　　　植物筆刷 2　　　　木紋肌理筆刷　　　　磨砂肌理筆刷

燈光筆刷　　　　大筆觸筆刷　　　　打底筆刷　　　　邊緣模糊筆刷

01　根據一點透視的原理繪製出空間的線稿，注意線條的疏密變化和粗細之分。

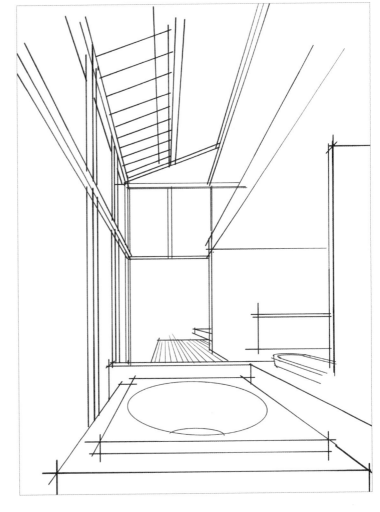

02 在線稿圖層下面新建一個圖層，然後填充顏色，使整個畫面的色調更協調統一。接著用打底筆刷區分一下燈光的位置，注意表現出整體的明暗關係。

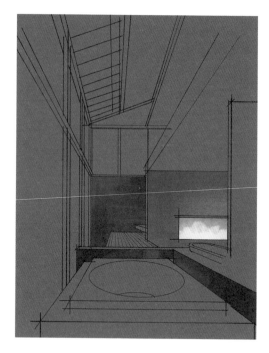

03 繪製前景洗手檯的質感，注意層次關係。

04 繪製出天花吊頂上的玻璃，注意整體空間的前後關係，以及光感的表現。因為這是一張方案概念效果圖，所以繪製的時間不能太長。

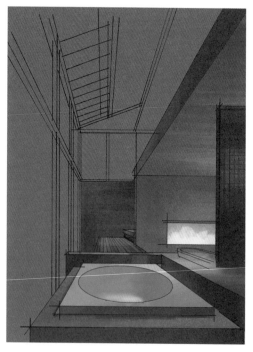

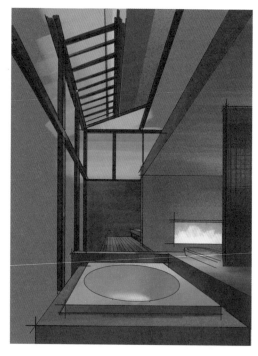

05 對玻璃上反射的物體用色塊概括地表現，只需要處理大致的色彩關係就可以了，不需要刻畫細節。

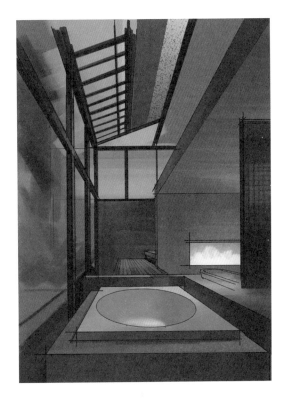

06 深入刻畫整體空間。繪製出陶瓷質感，太近然後用燈光筆刷把牆體上的燈光畫出來，只需要繪製一個，再複製黏貼出其餘的燈光，並調整好所有燈光的大小和位置。

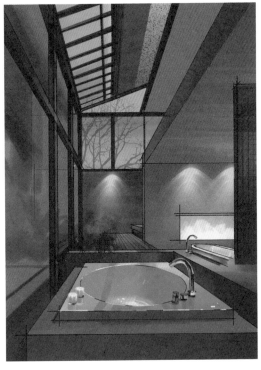

07 將畫好的圖層合併,然後複製一份並黏貼到左邊,以表現出鏡面玻璃的反射效果,注意要適當降低複製出來的這個圖層的亮度和對比度。

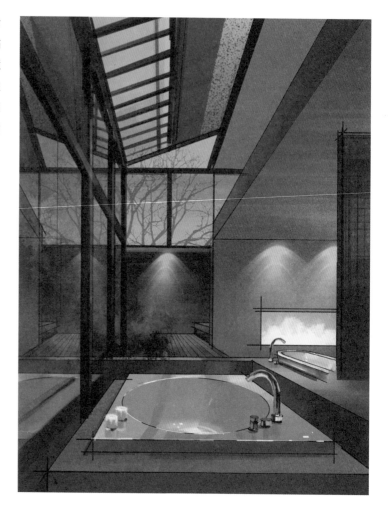

9.3 前台空間夜景效果圖表現技法

本案例使用的筆刷

打底筆刷　　　　　　植物筆刷　　　　　　大理石材質筆刷

木紋筆刷　　　點狀光暈筆刷　　　閃電筆刷　　　投射燈筆刷

01 新建一個圖層，並開啟「繪畫輔助」功能，找準消失點。然後用軟體自帶的「中性筆」繪製出空間的結構，注意線條的粗細變化。

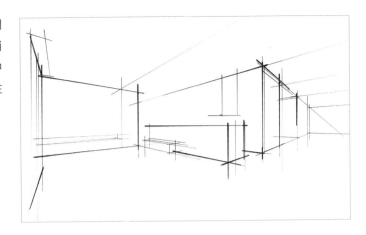

02 新建一個圖層，然後選擇主色調的顏色填充整個圖層，接著用打底筆刷區分出整體空間的明暗關係。再繪製出展示牆體的大色調。

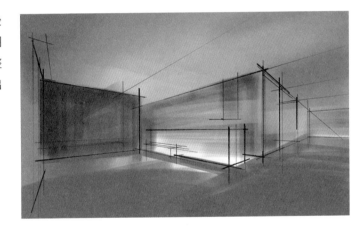

03 完善天花板和地面的顏色，繪製出天花板上的燈光，接著把展示牆體的層次分開，並加上投射燈效果。

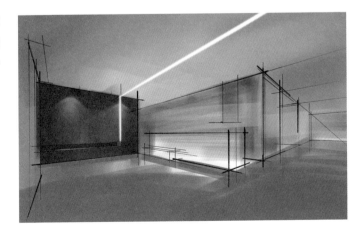

04 前台背景的紋理可用大理石材質筆刷表現，注意中間位置的顏色比較亮，靠近天花板的顏色比較暗。還要控制紋理線條的粗細變化和走向。

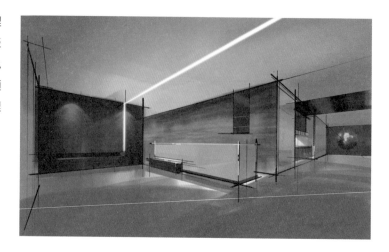

05 開啟「透視輔助」功能，繪製出天花板上的投射燈。接著把地面上的反射效果和質感表現出來，靠近視覺中心的位置比較亮，遠離視覺中心的位置比較暗。

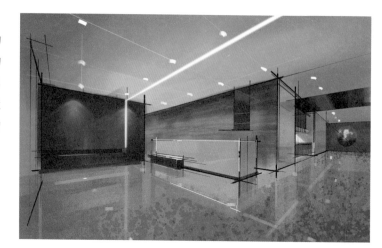

06 繪製出牆體上的投射燈，然後畫出綠植等飾品，最後調整畫面的質感、亮度和對比度，完成繪製。

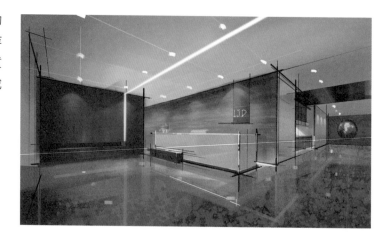

第 10 章

平／立面圖表現技法

10.1 平面圖表現技法

10.1.1 夜景平面圖

本案例使用的筆刷

打底筆刷 大理石材質筆刷 木紋筆刷

布紋肌理筆刷 燈光筆刷 輪胎筆刷

01 降低原始平面圖的不透明度，然後新建一個圖層，用紅色重新繪製牆體的線條。如果方案需要改動可以直接在上面修改，這樣會非常快速。

不同的設計師繪製平面圖的方法各不相同，這裡主要介紹筆者常用的快速繪製彩平圖的表現手法。如今建商在建樓的時候就已經考慮到很多室內的因素，因此在進行室內設計的時候並不需要做太多的改動，除非業主有特別的功能需求，或者設計師有特別想傳達的創意。筆者採用的方法是先分大區塊，然後進行方案設計，在設計初期不需要表現太多細節。繪製時開啟「繪畫輔助」功能，用直線繪製，並對不同的區域進行分層處理。

02 把牆體的輪廓線畫完，線條與線條之間一定要閉合。

03 根據比例繪製出傢具。繪製時可以靈活一些，以表現出手繪的特點。

04 完善傢具和廚房物品等細節，完成線稿繪製。

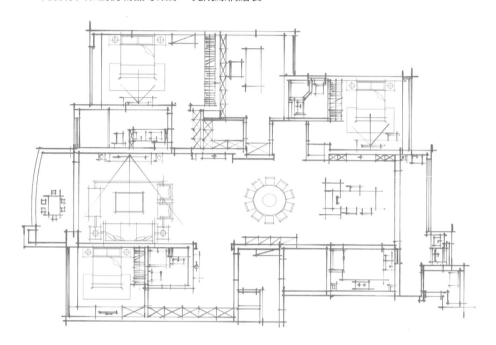

05 降低線稿圖層的飽和度和明度，將線稿變成黑色，然後新建一個圖層，置於線稿圖層上面，接著選擇暖色調的顏色填充圖層。

06 選擇需要的區域，畫出木地板的線稿，注意線條的間距。然後用大理石材質筆刷繪製客廳中的地面材質，注意紋理大小。

07 用燈光筆刷繪製出室內的光源，以表現出夜景的效果。光源的位置需根據具體的設計方案而定。

08 整體調整畫面的明暗關係，可以透過調整相應圖層的亮度和對比度來實現。

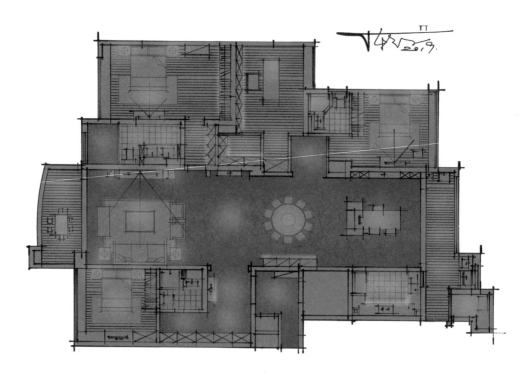

10.1.2 日景平面圖

01 畫出平面佈置圖，注意線條的粗細變化，線條之間一定要閉合。

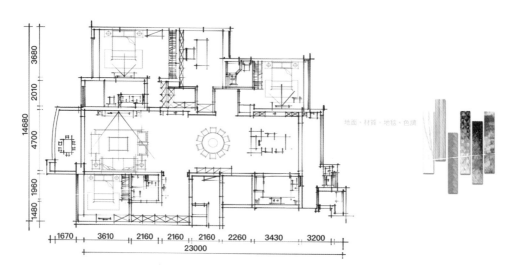

02 選擇需要的區域，然後新建一個圖層，在新的圖層上畫出木地板的線稿，注意線條間距。

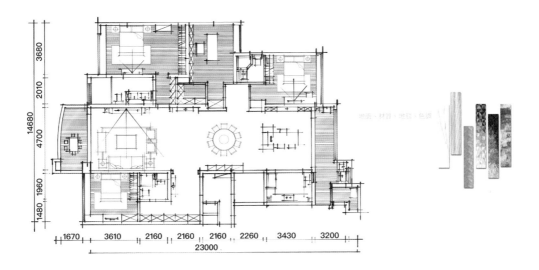

03 框選客廳和餐廳區域，然後新建一個圖層並填充地面的底色。

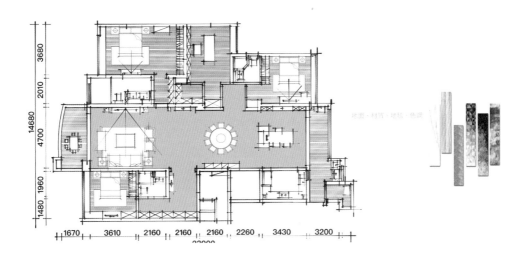

04 框選客廳和餐廳區域,再新建一個圖層,然後用淺色的大理石材質筆刷把客廳地面和餐廳地面的材質表現出來。接著框選木材質區域並填充黃灰色。最後繪製出傢具和地毯的顏色。

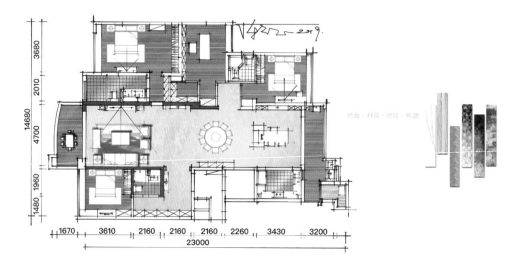

▌10.2 立面圖表現技法

01 在平面圖中將需要繪製立面圖的區域截取出來,然後新建一個圖層並向上拉伸。具體的立面造型,可根據不同設計師的設計思路來表達。畢

竟手繪圖不是 CAD(Computer Aided Design,電腦輔助設計)製圖,主要是快速地表達出設計思維。在畫完線稿後要確保線條是閉合的。繪製時一般會開啟「繪畫輔助」功能,這樣能保證畫出的線條是水平或垂直的,畫的線條也要有粗細之分。

02 上色時遵循上下顏色深、中間顏色淺的規律,然後再把投射燈畫出來。在畫立面圖時,只要遵循這些規律就會很簡單。需要特別注意的是光線的方向和圖層的順序。

第 11 章

俯視圖表現技法

11.1 住宅空間一點透視俯視圖

打底筆刷　　　　大理石材質筆刷

木紋筆刷　　　布紋肌理筆刷　　　燈光筆刷

01 打開原始的平面圖。

02 把原始平面圖複製一份，並將複製出來的圖層的不透明度調低，再等比例放大。

03 把原始平面圖圖層隱藏，然後新建一個圖層，根據調整後的平面圖重新繪製牆體的線條。

04 把複製出來的平面圖的圖層隱藏，然後讓原始平面圖的圖層顯示出來。

05 開啟「透視輔助」功能，確定好透視關係和消失點的位置，然後把所有的牆體向下拉伸。

06 完善空間結構的俯視圖，然後隱藏原始平面圖的圖層。

07 根據透視和比例關係繪製出空間內的傢具。

08 把相應房間內的材質表現出來。

09 為木地板的材質進行上色。

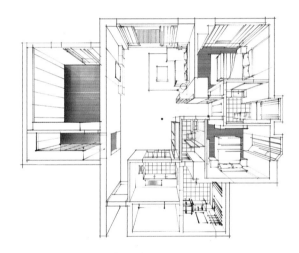

10 繪製客廳、廚房、衛浴空間和陽台等區域的材質。繪製時要注意保持色調統一。

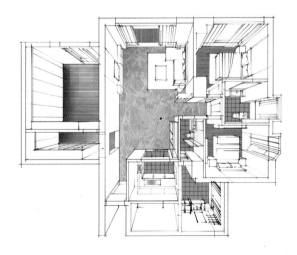

11 深入刻畫房間
內牆上的燈光材質。

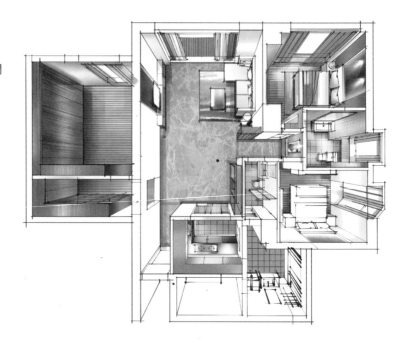

12 完善其他房間的材質表現，完成俯視圖的繪製。

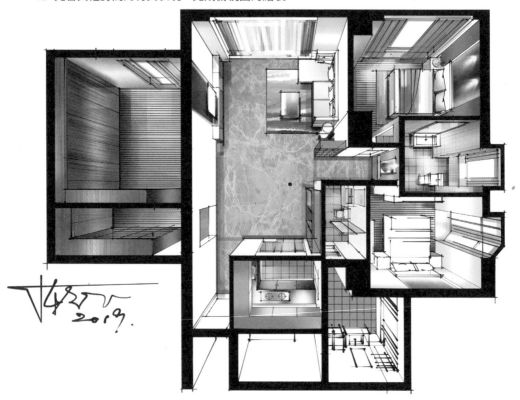

11.2 住宅空間兩點透視俯視圖

打底筆刷 　　　　大理石材質筆刷 　　　　木紋筆刷

布紋肌理筆刷 　　　燈光筆刷 　　　　輪胎筆刷

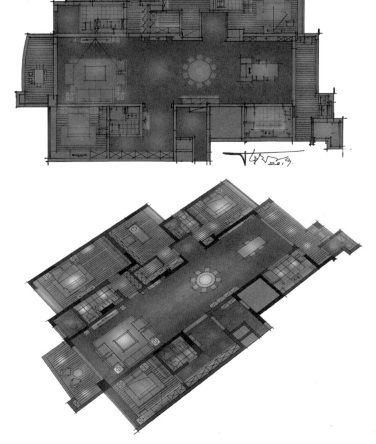

01 打開原始的平面圖。

02 選擇需要表現的主要區域，調整平面圖的方向，並確定好透視關係。

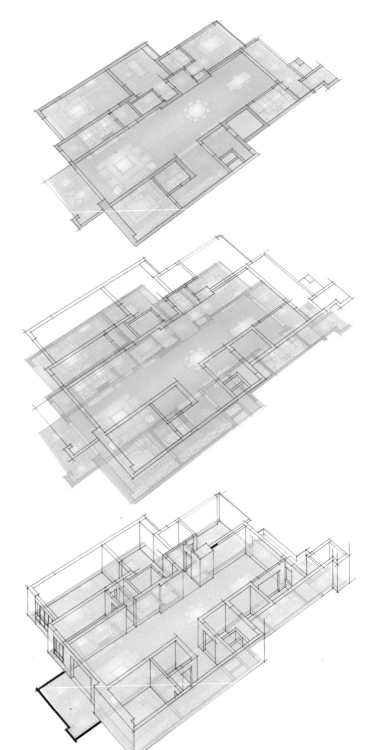

03　降低原始平面圖
圖層的不透明度，然後用
「中性筆」繪製出平面圖
的牆體線條。

04　複製畫好線條的
平面圖圖層，然後將其向
上垂直拉伸。

05　用直線把上下相
對應的線連接起來。

06 完成俯視圖的線稿繪製。

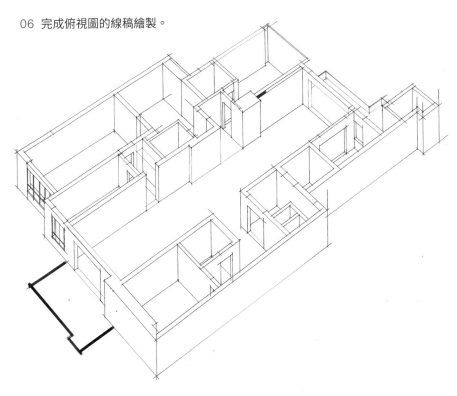

07 為房間的地面上色，畫的過
程中要注意透視關係。

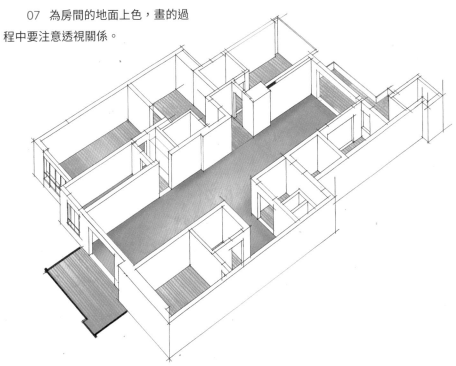

08 把立面圖拷貝出來，然後對其進行縮放和扭曲處理，調整好角度和位置。

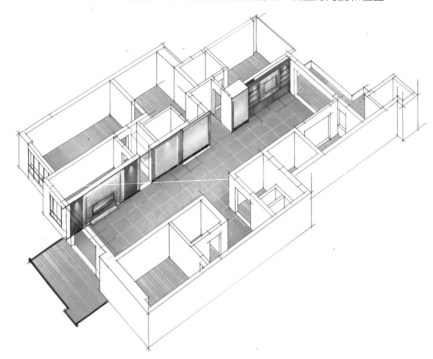

09 完善整個畫面的黑白灰關係，並調整細節，完成繪製。

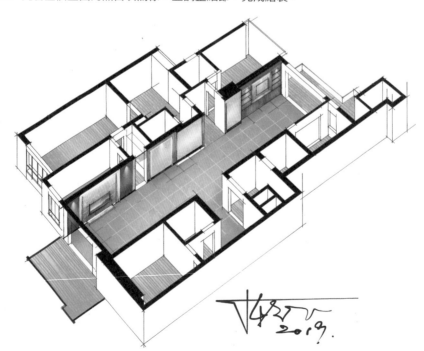

第 12 章

平面圖轉空間效果圖

12.1 平面圖轉空間效果圖的原理

本節主要講解平面圖轉空間效果圖的基本原理，透過最簡單的盒子概念講解基本的轉換關係，以便讀者循序漸進地過渡到後面的學習內容。

12.1.1 平面圖轉一點透視空間效果圖

01 繪製出空間的平面分區圖。

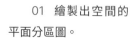
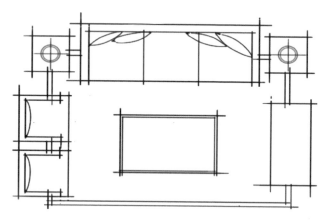

02 根據透視原理對平面分區圖進行變形處理。

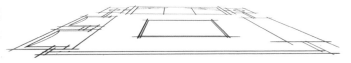

03 拉伸出空間體塊，注意體塊的比例關係。

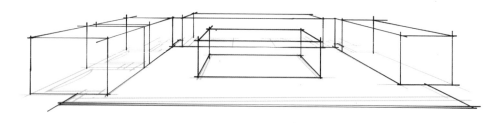

12.1.2 平面圖轉兩點透視空間效果圖

01 導入繪製好的平面分區圖。

02 根據兩點透視原理確定需要表現的角度和視平線的高度。

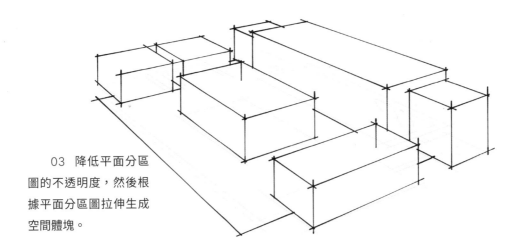

03 降低平面分區圖的不透明度，然後根據平面分區圖拉伸生成空間體塊。

12.1.3 單體平面圖轉一點透視空間效果圖

01 以幾何圖形的方式概括地繪製出床體的平面圖。

02 開啟「透視輔助」功能，根據透視原理對平面圖進行變形處理。

03 根據平面圖繪製出體塊。

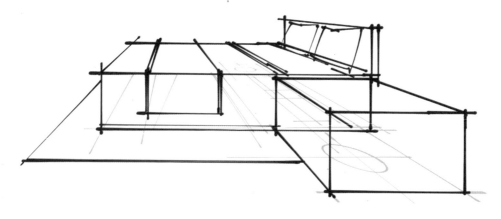

12.1.4　單體平面圖轉兩點透視空間效果圖

01　導入繪製好的床
體平面圖。

02　開啟「透視輔
助」功能，根據兩點透
視的原理對平面圖進行
變形處理。

03　根據平面圖繪
製出體塊。

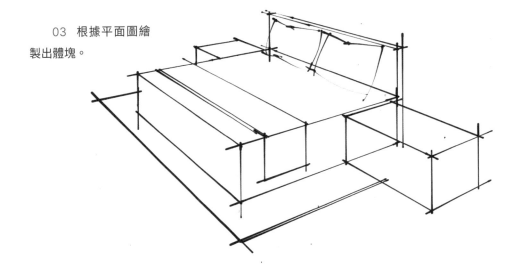

▌12.2 臥室平面圖轉空間效果圖

下面講解將臥室的平面圖轉換為一點透視空間效果圖的方法。臥室的色調一般是比較溫馨的，因此選用暖色調作為基礎色調。

┤ 本案例使用的筆刷 ├

打底筆刷　　　　大理石材質筆刷　　　　木紋筆刷

布紋肌理筆刷　　　燈光筆刷　　　　輪胎筆刷　　　　壁紙紋理筆刷

01 繪製出臥室的平面圖。

02 根據一點透視的
原理調整平面圖的角度,
然後根據平面圖從牆角處
向上拉伸。

03 降低平面圖圖層
的不透明度,然後新建一
個圖層,根據平面圖繪製
出傢具等的立體結構,窗
簾用線條概括出來即可。
注意線條的粗細變化,線
條與線條交接的地方一定
要出頭。

04 降低草圖圖層的
不透明度,然後新建一個
圖層繪製線稿,畫床單
時,有些線條不用畫出
來,這樣可以使床單的轉
折顯得更柔軟。

05 完善天花吊頂和
床頭靠背的造型，一定要
注意線條的粗細變化，要
透過線條體現出空間感。

06 新建一個圖層並
填充顏色，注意讓線稿圖
層在上面，讓顏色圖層在
下面，這樣上色時就不會
影響線稿。用框選工具選
中床頭背景區域，用打底
筆刷平塗灰色，注意顏色
的深淺變化，以便表現出
真實的光感。

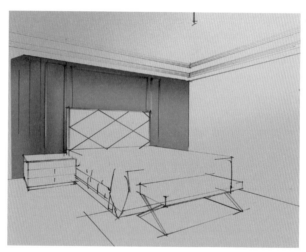

07 鋪大色塊，刻畫
窗簾區域，要注意顏色
搭配、色塊的大小和走
向。天花吊頂也用色塊
來表現，注意顏色的深
淺變化。

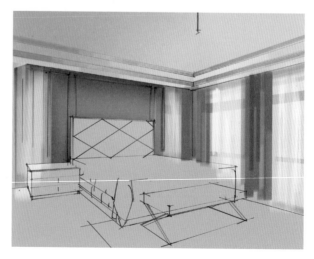

08 畫床時，要注意床體頂面和側面的顏色深淺關係，靠近檯燈處因受到光源的影響顏色會變淺。

09 繪製床頭靠背、床頭櫃和椅子的顏色，繪製時要考慮好顏色的冷暖和深淺變化，注意光源對材質質感產生的影響。

10 用木紋筆刷繪製出木地板的質感，需要根據透視方向繪製紋理。靠近窗邊的地毯顏色相對較淺。吊燈採用貼圖的方式處理，注意調整貼圖的大小和位置。

12.3 餐飲空間平面圖轉空間效果圖

本案例使用的筆刷

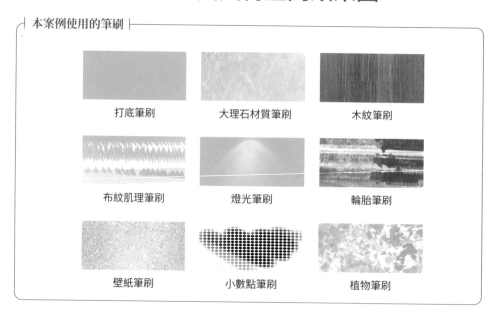

打底筆刷　　　　大理石材質筆刷　　　　木紋筆刷

布紋肌理筆刷　　　燈光筆刷　　　　輪胎筆刷

壁紙筆刷　　　小數點筆刷　　　植物筆刷

01 快速勾勒出餐飲空間的平面圖。

02 根據透視原理對平面圖進行調整。

03 新建一個圖層，然後根據平面圖畫出牆體的結構。

04 降低平面圖的不透明度，以便繪製正式的線稿。

05 新建一個圖層，根據草圖繪製出空間的大致結構，這時繪製的結構不一定很準確，只需要確保大的關係和透視準確即可。

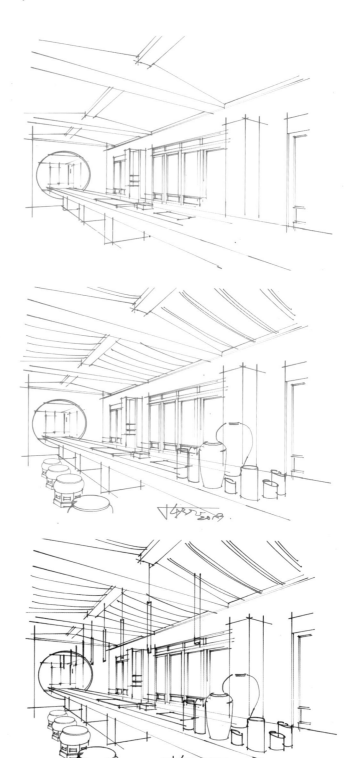

06 根據空間的結構
關係開始逐步細化造型。

07 完善其他造型和
結構的細節，完成線稿的
繪製。

08 調整線稿圖層的
飽和度和亮度，將線條變
成黑色。

09 新建一個圖層並填充顏色，注意顏色圖層應該在線稿圖層下面。然後繪製出天花吊頂上的木材質，注意顏色的區分和深淺變化。

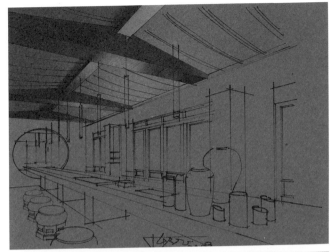

10 用對應的筆刷刻畫背景的肌理，注意燈光對材質的影響。然後用淺色調繪製出右邊的牆體。

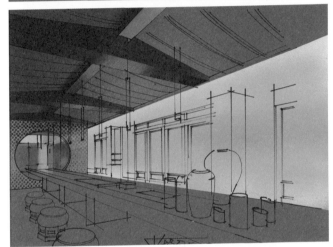

11 繪製出桌子的明暗關係，桌子頂部是受光面，顏色相對較淺。然後繪製出地面的基本色調。

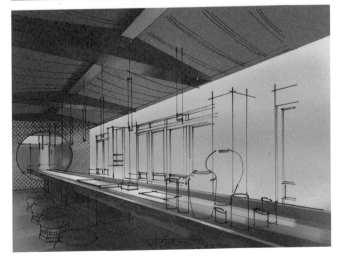

12 完善牆體的塊面刻畫，比如木材質和玻璃材質的處理，這時要注意圖層的關係。處理大面時可以忽略前面傢具對背景產生的影響，更多的是表現整體的變化，然後根據意向圖一步一步地調整出理想的效果。

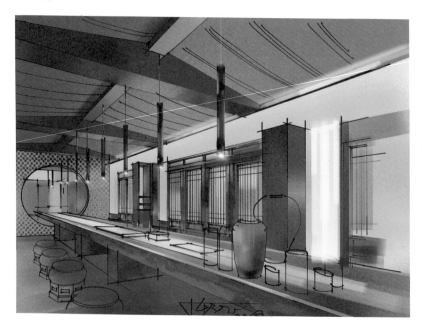

13 用植物筆刷繪製花朵，畫的過程中筆觸不能太碎。然後繪製空間中的傢具，傢具的顏色盡量與畫面中的藍色相協調，並注意調整整體的明暗關係。

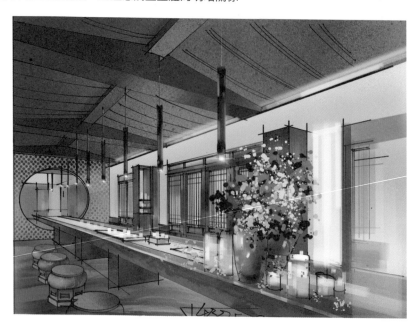

第 13 章

在毛胚屋照片的基礎上
繪製設計效果圖

13.1 毛胚屋客廳設計效果圖

13.1.1 正面毛胚屋客廳設計效果圖

本案例使用的筆刷

打底筆刷　　　　木紋 3 筆刷　　　　輪胎紋理筆刷

投射燈筆刷　　　　不規則筆刷　　　　植物筆刷

掃碼看影片

01 到工地現場找好角度和高度，根據一點透視原理拍攝一張毛胚屋客廳的照片。

視平線一般定在牆高一半或偏下位置，也就是在地面往上 1.3 ～ 1.5m 處。

一點透視下的水平線和垂直線沒有透視關係，盡量保持線條橫平豎直。

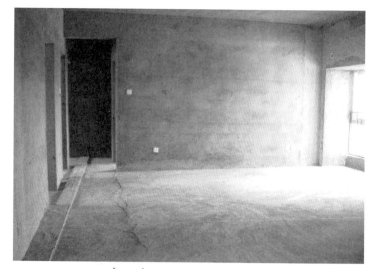

02 導入毛胚屋的照片並根據毛胚屋的照片畫出牆體的牆角線、透視點和透視線，把牆面造型和天花板的結構交代清楚。

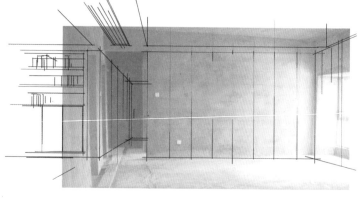

03 畫完草稿後將毛胚屋照片的圖層隱藏，然後用「中性筆」進一步繪製出空間的線稿。

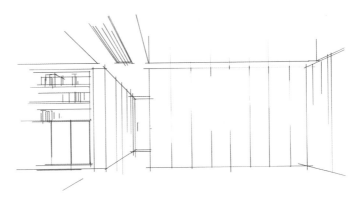

04 新建一個圖層並填充顏色作為底色，然後用打底筆刷快速概括地繪製出物體的固有色，要保持畫面的色調統一。

05 在繪製的底色基礎上，用木材質筆刷畫出牆體的啞光質感，畫時一定要注意紋理的深淺變化，還需要注意色彩的冷暖搭配，然後繪製出壁燈。

06 繪製牆面的投射燈和櫃子中的燈光照射效果，然後新建一個圖層，選擇白色並用「中性筆」把沙發造型概括地繪製出來，再確定出茶几的位置，畫時一定要注意比例和大小。

07 根據線稿用打底
筆刷把沙發的立體感表現
出來，畫時要注意反光和
黑白灰關係。然後用輪胎
紋理筆刷概括地繪製出地
毯，要表現出近實遠虛的
關係。

08 繪製牆面上的掛畫、天花板上的投射燈和綠植裝飾，注意顏色搭配，要使空間整體協調
統一。

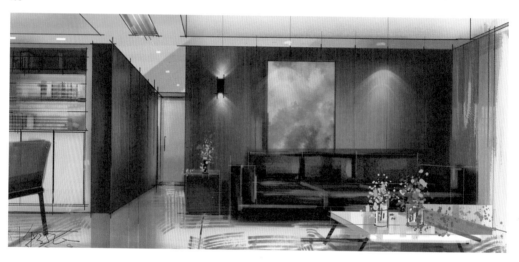

13.1.2 一點透視毛胚屋設計效果圖

┤ 本案例使用的筆刷 ├

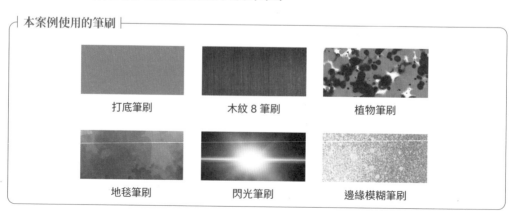

打底筆刷　　　　木紋 8 筆刷　　　　植物筆刷

地毯筆刷　　　　閃光筆刷　　　　邊緣模糊筆刷

01 根據一點透視原理選擇合適的角度拍攝一張毛胚屋的照片。

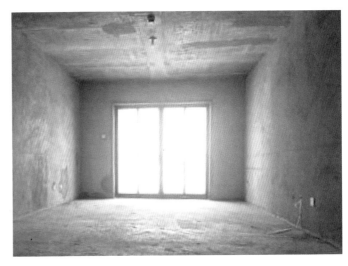

02 導入毛胚屋的照片並降低圖層的不透明度,然後新建一個圖層,繪製出空間的基本透視線。

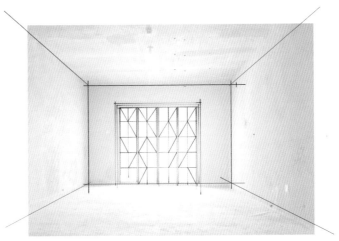

03 用幾何形體的形式概括地繪製出空間造型和傢具。

04 豐富畫面中傢具
的造型,確定好比例和風
格特徵。

05 將毛胚屋照片的
圖層隱藏,讓最終的線稿
圖顯示出來,並將多餘的
線條擦除。

06 用打底筆刷繪製
出空間的基本明暗關係。

07 用打底筆刷完善牆體、天花板和地面的漸變關係。然後繪製左邊的沙發、茶几和燈具，要表現出不同材質的質感。

08 用「中性筆」畫出地板的透視線，然後用大筆刷繪製地板的投影和反光，一定要表現出近實遠虛的關係。

09 繪製右邊的電視櫃、電視和背景牆，然後用閃光筆刷為空間加入燈光效果，最後整體調整畫面的亮度和對比度，完成繪製。

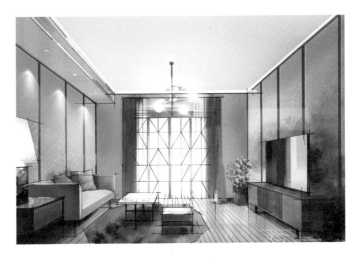

13.2 毛胚屋餐廳設計效果圖

本案例使用的筆刷

打底筆刷

地毯筆刷

植物筆刷

大理石材質筆刷

燈光筆刷

掃碼看影片

01 拍攝一張毛胚屋餐廳的照片。

02 導入毛胚屋餐廳照片並降低圖層的不透明度,然後新建一個圖層,分析空間結構並確定傢具的位置,繪製的線條可以隨興大膽一些。

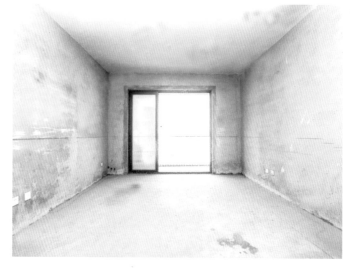

03 將毛胚屋餐廳照片的圖層隱藏，然後把草圖圖層的不透明度調低，接著新建一個圖層，並開啟「透視輔助」功能，根據草圖繪製出正式的線稿。

04 將草圖圖層隱藏，完善空間線稿圖。

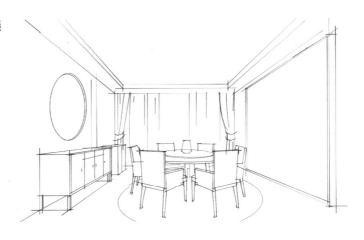

05 新建一個圖層並填充顏色，注意要把該圖層放到線稿圖層下面，再用打底筆刷繪製出整個空間的漸變關係，接著從左邊開始刻畫，先繪製出基本的形體結構再表現質感和細節。

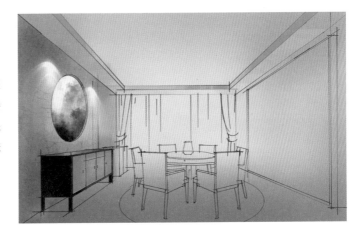

06　繪製出左邊的壁燈，然後用打底筆刷繪製窗戶和窗簾，注意刻畫不透明材質和透明材質所用顏色的區別，因為受到室內燈光和室外陽光的影響，各種材質的顏色都會有深淺變化。接著繪製出右邊牆體的造型。

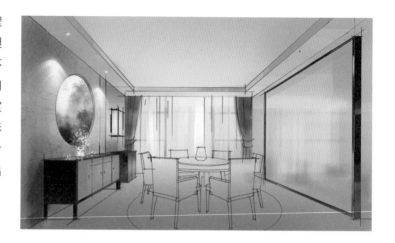

07　開始刻畫地面，先用打底筆刷繪製出地面的漸變關係，把地面上物體的倒影表現出來，然後繪製出大理石紋理。

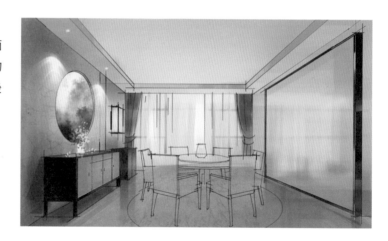

08　用打底筆刷繪製出餐桌和椅子的明暗關係，然後把地毯的質感表現出來，接著調整玻璃的反光，最後繪製植物裝飾品。一定要抓住主體深入刻畫，體現出主次關係。

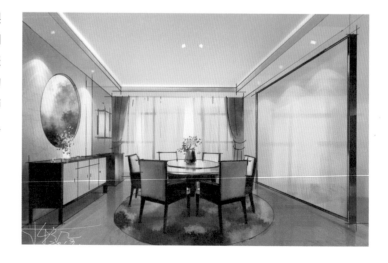

13.3 毛胚屋臥室設計效果圖

本案例使用的筆刷

打底筆刷 地毯筆刷 皮革筆刷

窗簾筆刷 植物筆刷 燈光筆刷

掃碼看影片

01 選擇合適的角度拍攝一張毛胚屋臥室的照片。

02 導入毛胚屋臥室照片並降低圖層的不透明度,然後新建一個圖層,分析室內空間結構,同時確定傢具位置。

03 根據草圖繪製出最終的線稿。

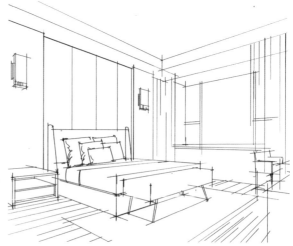

04 新建圖層並填充顏色，再用打底筆刷繪製出空間的基本明暗關係。

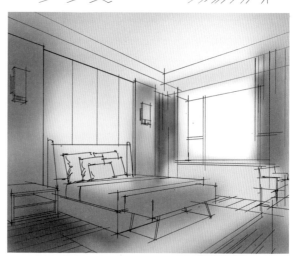

05 繪製出床頭背景牆的質感，然後繪製壁燈和投射燈，注意把握好透視關係。接著用大色塊概括地繪製出窗簾。

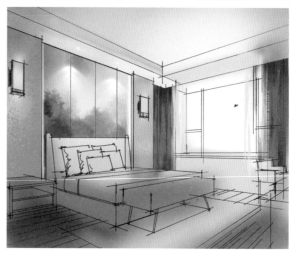

06 根據基本的明暗
關係繪製出地面的質感，
再採用垂直運筆的方式
繪製反光。

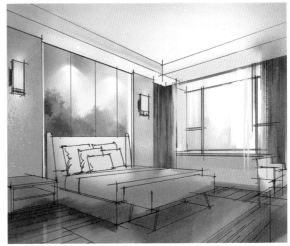

07 繪製床體，注意
色彩搭配和顏色的深淺
變化。

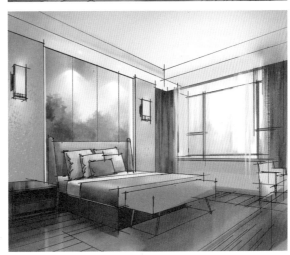

08 完善床體的細節
刻畫，使畫面的主體更加
明確。然後繪製地毯和植
物裝飾，最後繪製出地板
上的高光。

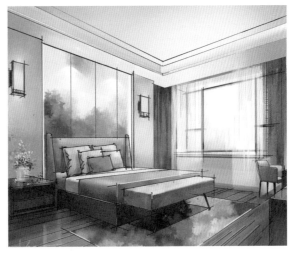

13.4 毛胚屋過道設計效果圖

本案例使用的筆刷

打底筆刷

木材質筆刷

邊緣模糊筆刷

車胎紋理筆刷

燈光筆刷

點光源筆刷

掃碼看影片

01 先拍攝一張毛胚屋過道的照片。

02 導入毛胚屋過道的照片並降低圖層的不透明度,新建一個圖層,並用線條概括地繪製出空間的大框架。

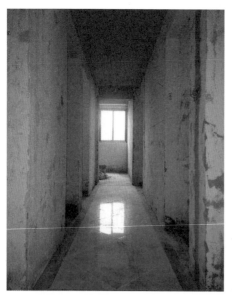

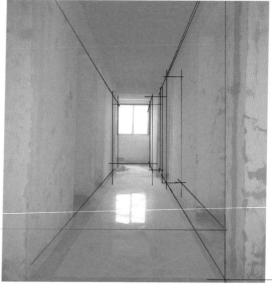

03 完善空間結構，明確不同區域的造型。繪製時不要太拘謹，把握好基本的比例關係即可。

04 隱藏毛胚屋照片的圖層，然後把草稿圖層的不透明度調低，接著新建一個圖層繪製出最終的線稿圖。

05 再新建一個圖層並填充顏色，目的是為了讓整個畫面的色調更加協調、統一。

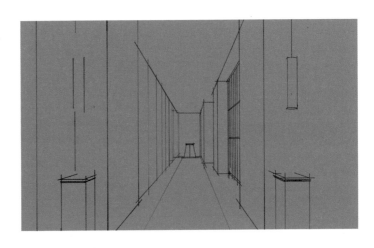

06 根據物體的固
有色和燈光效果,用打
底筆刷繪製出基本的明
暗關係。

07 刻畫前面的木
材質時,要考慮好顏色
的上下漸變關係,然後
用木材質筆刷繪製出紋
理。

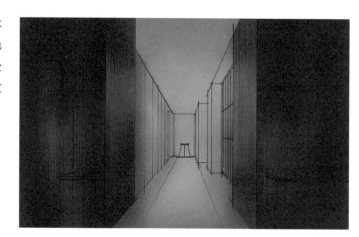

08 刻劃中景和遠
景的木材質質感,畫時
一定要注意近實遠虛的
空間關係。

09 概括地渲染出牆面的投射燈、地面的反光和地毯,然後畫出遠景的牆面造型和裝飾櫃。

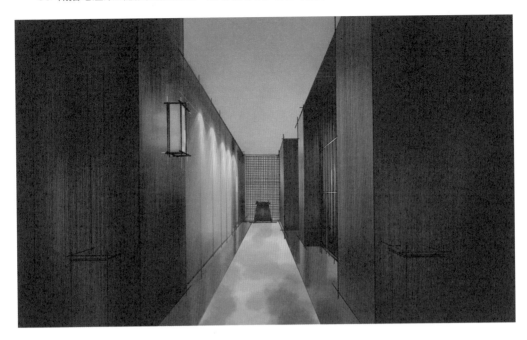

10 繪製出前景的雕塑和燈光效果,最後調整畫面細節,以增強空間感。

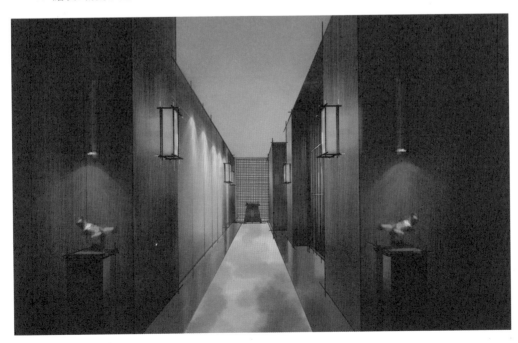

13.5 方案改造設計效果圖

燈光筆刷　　　　　　　輪胎筆刷　　　　　　　木紋筆刷

布紋肌理筆刷　　　　　打底筆刷　　　　　大理石材質筆刷　　　邊緣模糊筆刷

01 選擇合適的角度拍攝一張原空間的照片。

02 開啟「透視輔助」功能，找出原空間照片中的消失點位置。

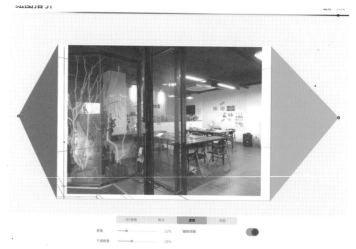

03 降低原空間照片的不透明度，然後根據透視原理勾勒出基本的框架結構。

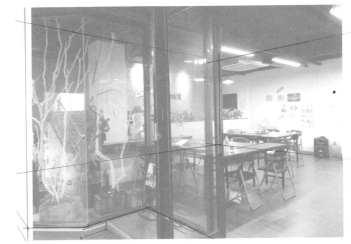

04 完善設計草圖，並加以推敲、分析。

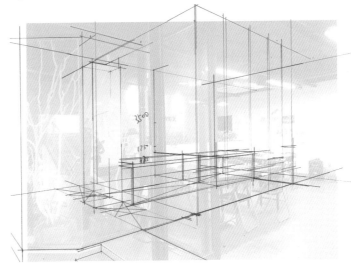

05 根據設計草圖繪製正式的線稿。

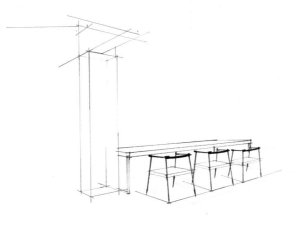

06 完善結構,完成修
改後方案空間線稿的繪製。

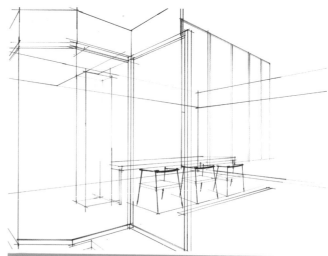

07 新建一個圖層並填
充顏色,再用邊緣模糊筆刷
繪製出牆體的基本漸變顏
色。

08 把天花板和地面的
漸變關係及整體空間的基
本色彩傾向表現出來。

09 刻畫傢具。畫傢具的過程中要考慮好光源，把握好明暗關係。

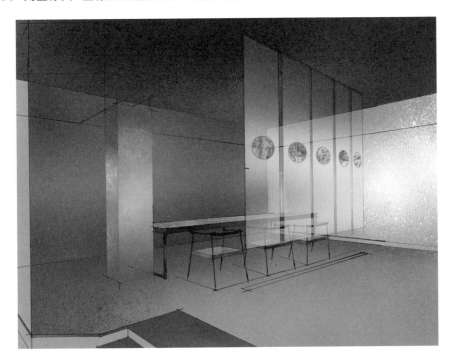

10 繪製出燈光效果，然後刻畫地面的紋理，注意紋理的走向。

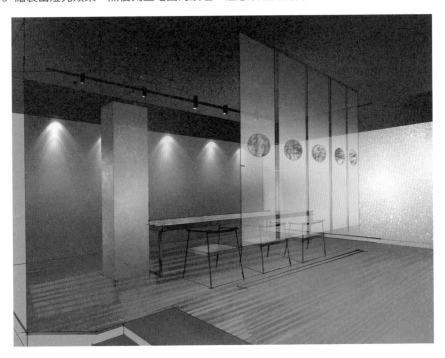

11 在刻畫玻璃材質時，要注意它的色彩傾向，要遵循「上下暗、中間亮」的規律。

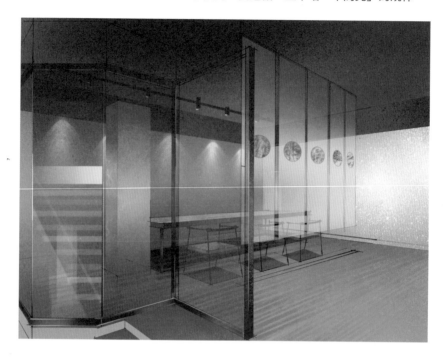

12 調整畫面整體的黑白灰關係，最後加入高光，完成繪製。

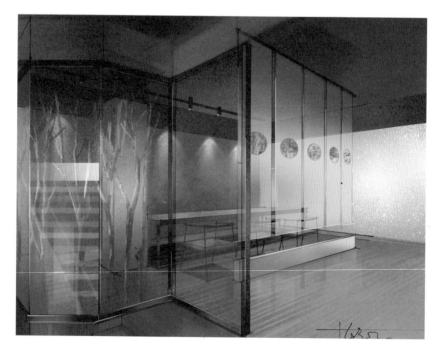

第 14 章

iPad 室內設計手繪
作品欣賞

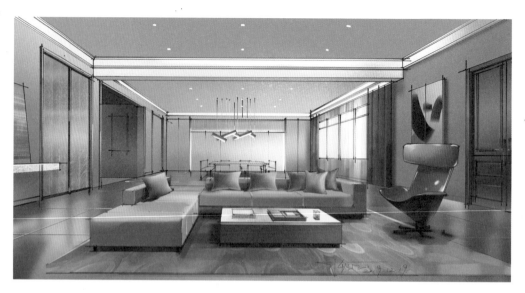

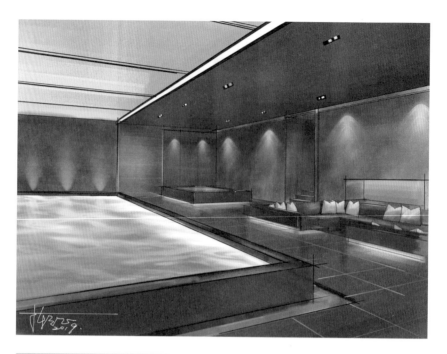

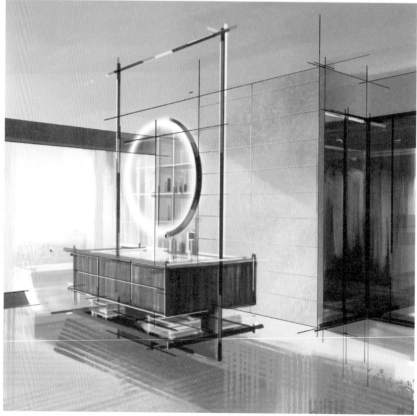

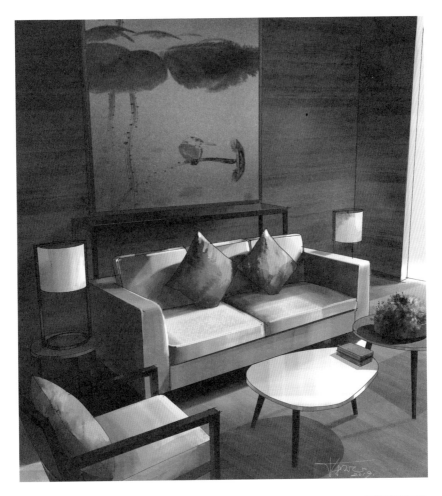

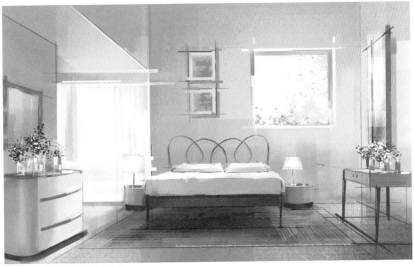

學員創設作品

學員楊媛棋作品

學員張雯傑作品

學員熊輝作品

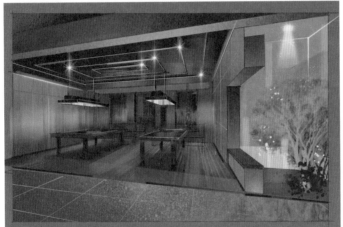

學員邊超作品

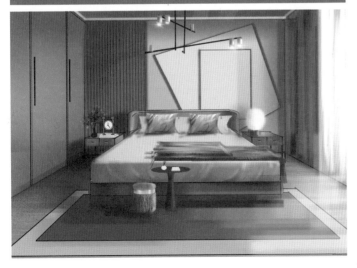

學員張雪作品

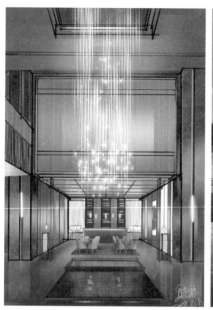

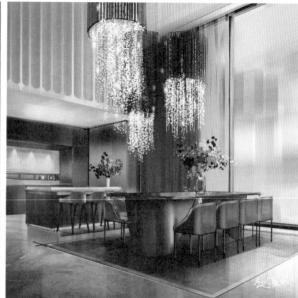

學員熊輝作品

學員劉傑聰作品

學員趙孟林作品

Designer Class 25

iPAD + PROCREATE 學畫室內設計：
基礎教學 × 透視技巧 × 上色核心 × 圖面轉換，快速完稿提案一次過

作者｜陳立飛
責任編輯｜陳顥如
封面設計｜莊佳芳
美術設計｜賴維明
編輯助理｜劉婕柔

發行人｜何飛鵬
總經理｜李淑霞
社長｜林孟葦
總編輯｜張麗寶
內容總監｜楊宜倩
叢書主編｜許嘉芬

iPAD + PROCREATE 學畫室內設計：基礎教學 ×
透視技巧 × 上色核心 × 圖面轉換，快速完稿提案
一次過 / 陳立飛作 . -- 初版 . -- 臺北市：城邦文化
事業股份有限公司麥浩斯出版：英屬蓋曼群島商家
庭傳媒股份有限公司城邦分公司發行, 2024.01
　　面；　公分 . -- （Designer class；25）
ISBN 978-626-7401-05-7（平裝）
1.CST: 室內設計 2.CST: 電腦繪圖 3.CST: 繪畫技法

967　　　　　　　　　　　　　　112020610

出　　版｜城邦文化事業股份有限公司麥浩斯出版
地　　址｜104 台北市中山區民生東路二段 141 號 8 樓
電　　話｜02-2500-7578
Email　｜cs@myhomelife.com.tw
發　　行｜英屬蓋曼群島商家庭傳媒股份有限公司城邦分公司
地　　址｜104 台北市中山區民生東路二段 141 號 2 樓
讀者服務專線｜0800-020-299
讀者服務傳真｜02-2517-0999
E-mail｜service@cite.com.tw
劃撥帳號｜1983-3516
劃撥戶名｜英屬蓋曼群島商家庭傳媒股份有限公司城邦分公司
香港發行｜城邦（香港）出版集團有限公司
地　　址｜香港九龍九龍城土瓜灣道 86 號順聯工業大廈 6 樓 A 室
電　　話｜852-2508-6231
傳　　真｜852-2578-9337
E-mail｜hkcite@biznetvgator.com
馬新發行｜城邦（馬新）出版集團 Cite(M) Sdn.Bhd.
地　　址｜41, Jalan Radin Anum, Bandar Baru Sri Petaling,57000 Kuala Lumpur, Malaysia
E-mail｜service@cite.my
電　　話｜603-9056-3833
傳　　真｜603-9057-6622
製版印刷｜凱林彩印股份有限公司
版　　次｜2024 年 1 月初版一刷
定　　價｜新台幣 750 元